于海力 编著

笛子自学

一月通

全国百佳图书出版单位

化学工业出版社

·北京·

图书在版编目（CIP）数据

笛子自学一月通/于海力编著. —北京：化学工业出版
社，2018.8（2025.2重印）
ISBN 978-7-122-32517-4

Ⅰ.①笛⋯　Ⅱ.①于⋯　Ⅲ.①笛子-吹奏法-教材
Ⅳ.①J632.11

中国版本图书馆CIP数据核字（2018）第136788号

本书音乐作品著作权使用费已交中国音乐著作权协会。

如果没有授权音著协的作者，请与本社联系版权费用。

责任编辑：李　辉　田欣炜　　　　　　　责任校对：王素芹

出版发行：化学工业出版社（北京市东城区青年湖南街13号　邮政编码100011）
印　　装：大厂回族自治县聚鑫印刷有限责任公司
880mm×1230mm　1/16　印张14½　2025年2月北京第1版第15次印刷

购书咨询：010-64518888　　　　　　　售后服务：010-64518899
网　　址：http://www.cip.com.cn
凡购买本书，如有缺损质量问题，本社销售中心负责调换。

定　价：39.80元

致音乐爱好者

音乐，是打开心灵之门的钥匙；音乐，也是照亮灵魂世界的一盏明灯。音乐，是一种无国界、跨语种，甚至穿越空间的艺术形式。古往今来，无论是西方的交响乐还是我们中华民族的琴瑟丝竹，都深深地扎根在了无数人的生命轨迹中。她时而像个睿智的老者，帮你参悟纷扰的生命旅程；时而像个不谙世事的孩子，带给你最单纯而天真的快乐；时而又像个美丽温柔的姑娘，轻声细语，便勾起你心头的一切欢喜忧愁、五味杂陈……

现代生活五光十色、丰富多彩，情感的释放已经成了每个人的心理动机，他们或挥毫泼墨，或翩翩起舞，或纵情欢歌……而学会一门乐器相信会是很多人的梦想。对音乐爱好者而言，本系列教程将会是让你快步进入音乐殿堂的桥梁。

本系列教程选取了最具群众基础的乐器，按照乐器学习的规律，由浅入深，从简到难，以天为基本单位，系统地介绍了乐理的基本知识、乐器的入门指法、常用演奏技法等，并在每种技法后面，配有好听精短的练习曲，以巩固当天的学习成果，体会学习的成功感。同时，在书的后面，还附有大量的经典名曲及现代流行曲，让本书不但成为你自学入门的好老师，也能作为曲集帮助你在音乐的优美意境中徜徉。

简洁实用的内容设置、通俗易懂的语言、详尽准确的图片、丰富多样的曲目是本书最大的特点，即便是对于从零起步的读者，本书也能让你轻松上手。我们不苛求您在学习本教程后成为一名演奏家，只希望能为您的生活平添一丝快乐！

本分册是《笛子自学一月通》。笛子是我们中华民族历史最悠久的吹管乐器之一。它的音色或含蓄委婉，或高亢激昂。它的音域宽广，极富张力，既能表现低回婉转、如泣如诉的细腻独白，也能表现行云流水、策马奔腾的华彩乐章。

吹管乐器除了考验手指、舌头的灵活程度之外，还要特别注重气息功能的体现，笛子也不例外。本教材通过 30 天的系统训练，将笛子演奏中所涉及到的手指、口部、气息等技法都做出了深入浅出的讲解及循序渐进的实践训练，不论是零基础还是已经掌握了一定的笛子演奏技法的朋友都能从中获益。

坚持与热爱，是学习任何一门技艺的唯一诀窍，音乐也不例外，希望大家能够在每天坚持的学习中体会到音乐的魅力，并分享给所有热爱音乐的人。

编 者

2018 年 2 月

目录 Contents

上篇　笛子演奏教程

第一天　全按作5̣指法和长音训练

下篇　笛子曲精选

知识准备

认识笛子

一、了解笛子

1. 笛子简史

笛子是我国古老的民族吹管乐器，常在民间音乐、戏曲、民族乐团、流行音乐中使用，它音色婉转、悠扬，不仅能吹奏辽阔深远的山歌和愉快细腻的丝竹乐，还能伴奏高亢活泼的梆子戏和典雅洒脱的昆曲。曾有外国音乐评论家发出这样的感叹："……一支小小的竹笛，用乐队来伴奏，发出魔术般的音响，忽而轻快，忽而庄严，忽而爆发，忽而流畅，忽而典雅，宛如一阵古老诗意的风，吹进了剧场的大厅，抓住了每位观众的心灵。"

笛子的历史可以追溯到九千年前的骨笛，而后逐渐使用竹子作为制笛的主要材料，又经加入膜孔、形制改革、吹奏方法革新等发展，到今天已经成为一种特色鲜明且必不可少的乐器。因其独特的音色和表现力，笛子在大量的歌剧、交响乐、室内乐以及现代流行音乐中得到了广泛应用，成为众多音乐元素中一道亮丽的风景。

2. 笛子构造（如图1所示）

笛子由一根竹管做成，里面去节中空成内膛，外呈圆柱形，在管身上开有1个吹孔、1个膜孔、6个按音孔（低音大笛，如大G、大A有7个按音孔）、2个基音孔和2个助音孔。

（1）笛身

笛身由一根竹管做成，里面去节中空成内膛。

（2）笛塞

笛塞是用软木材制成的塞子，装在吹孔上的笛身内部。

（3）吹孔

吹孔是笛身左端第一个孔。笛子发音是通过气流切过吹孔边棱，一部分气流进入笛子，在笛膜及管腔的直径和长度等因素的影响下，产生一定频率的振动和共鸣，从而产生不同的乐音。

（4）膜孔

膜孔是笛身左端第二个孔，用来贴笛膜。笛膜起着变化音色的作用。

（5）按音孔

按音孔共有六个，分别开闭这些音孔，就能发出高低不同的音。

（6）上出音孔（基音孔）

上出音孔可用来调音，起着划定笛子最低音范围的作用。

（7）下出音孔（助音孔）

下出音孔是上出音孔下端的两个孔，可用来调高音，起着美化音色、增大音量的作用，也可作系飘穗之用。

（8）扎线

扎线缠于笛身外面，起保护笛身以免破裂的作用。

（9）镶头

镶头是指在笛身左端（或两端）镶嵌的牛骨、牛角、玉石或象牙。

此外，还有为了克服气温变化对音准的影响而制作的插口笛，这种笛子除了在吹孔与膜孔或膜孔与第六孔之间加上一根活动插管外，其他与传统的六孔竹笛完全相同。加插口的目的是为了调节笛子本身的音高。如笛音偏高的话，可将插口往外拔出一点；反之，可将插口往里插进一点。插口笛子在合奏中运用较为方便，它可随时调节标准音的高低。

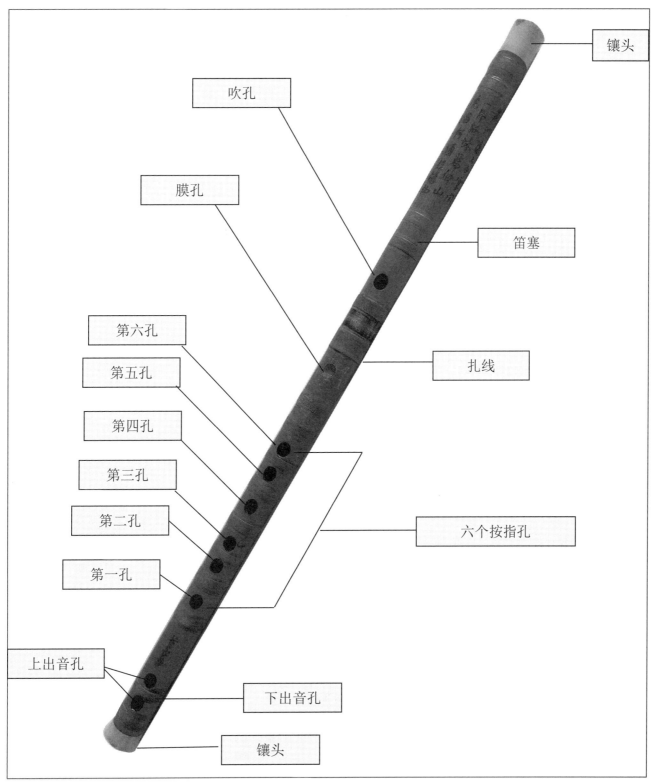

镶头

吹孔

膜孔

笛塞

第六孔

第五孔

第四孔

扎线

第三孔

第二孔

第一孔

六个按指孔

上出音孔

下出音孔

镶头

注：下出音孔在笛子的另一侧。笛塞在笛管内。图示上笛身外部的圈圈都是扎线。

图 1 竹笛构造图

3. 笛子的种类

笛子的品种多种多样，有曲笛、梆笛、加键笛、玉屏笛、七孔笛、十一孔笛等，其中使用最普遍的是曲笛（笛身较为粗长，音高较低，音色醇厚，多分布于中国南方）和梆笛（笛身较为细短，音高较高，音色清亮，多用于中国北方各戏种）。

（1）曲笛

①曲笛常用于南方昆曲等戏曲的伴奏，又叫"班笛""市笛"或"扎线（即缠丝）笛"，因盛产于苏州，故又有"苏笛"之称。

②多为 C 调、D 调或降 B 调。

③管身粗而长，音色醇厚、圆润，讲究运气的绵长，力度变化细致，在演奏时讲究先放后收，一音三韵，悠扬委婉，演奏的曲调比较优美、精致、华丽，具有浓厚的江南韵味。

④音色润丽、清晰，音色控制、强弱对比自如，多应用笛子上的"送音""打音""倚音""颤音"等技术，在气息运用上要求饱满均匀，尽量少用吐音断奏。

⑤曲笛在我国南方广泛流行，适宜独奏、合奏，是昆曲等戏曲音乐、江南丝竹、苏南吹打、潮州笛套锣鼓等地方音乐中常用的乐器。

（2）梆笛

①梆笛多用于北方梆子戏的伴奏。

②多为 F 调、G 调或 A 调。

③笛身细且短小，音色高亢、明亮、有力，着重于舌上技巧的运用。

④在演奏上表现了浓厚的地方色彩，在气息运用上较猛，常采用急促跳跃的舌打音、强有力的剁音、富有情趣的花舌音等技巧。梆笛善于表现刚健豪放、活泼轻快的情绪，具有强烈的北方色彩。

⑤多用于北方的吹歌会、评剧和梆子戏曲（如秦腔、河北梆子、蒲剧等）的伴奏，也可用来独奏。

4. 笛子的选择与保养

（1）笛子的选择

①检验笛子的竹质。笛管要求竹质坚实（竹纹老），竹纹细密，管身直而圆。笛身一般头部比尾部略粗，但相差不宜过大。笛管厚薄适中，内壁平整光滑，全身无虫蛀、裂痕等现象，造型美观大方。

②检验笛子的音准。方法是按照标准音笛或定音乐器（如笙、钢琴等）对照试吹。首先以笛子本调的主音和筒音与标准音笛或定音乐器的 D 音、A 音核对，如笛音与标准音同高或形成八度关系，说明这支笛子的调高是准确的。主音确定后，再按音程关系，对笛子全部发音的准确性进行检验。

还可以吹吹各个泛音，看是否容易出音，声音是否干净。

③检验笛子的音量。一般来说，音量大者为好。音量大的笛子，共鸣大，振动力强。

④检验笛子的音色。笛子音色的一般要求是松、厚、圆、亮，这一方面取决于笛子本身的质量，另一方面与贴膜技术、演奏技巧也有密切的关系。

⑤检验笛子的灵敏度。一般来讲，以气到音出、发音不迟钝、反应快为好。

⑥一般而言，初学者更宜选择 F 调或者 E 调，也可再选一支 D 调或 C 调笛子。F 调和 E 调笛子属于中音笛，相对好控制，易吹响；C 调和 D 调笛子笛身较为粗大，更适合练习气息。

（2）竹笛的保养

①笛子要有配套的笛套或者笛盒，以免风吹日晒，灰尘进入。

②注意防潮、防热、防寒，避免开裂。

③吹奏完筒内口水需甩干，并定期用内膛毛刷清理竹笛内壁，防止筒内发霉腐烂。

④插口笛要定时上油和除垢，上油时要注意不要侵入竹子本身以防铜套开胶。

5. 笛膜的贴法

（1）贴笛膜的要点

①挑选较嫩、透明、有韧性的优质笛膜，这样可使笛子发音清脆，音色优美，不费力。

②用剪刀将膜剖开，剪成比膜孔稍大的方形小块。双手捏住膜面的两端，轻拉几下，使膜面纤维本身的天然纹路与拉出来的波纹相垂直。

③用阿胶沾水在膜孔周围涂擦几次，胶质薄厚适当，用指肚抹匀。

④用右拇指、食指捏住膜的一边，贴在膜孔的一侧，再用左手拇指压住，然后用右手轻轻调整出细而均匀的皱纹来（纹路中间要密，两边渐渐稀疏，呈自然的形状为宜），将膜整齐地贴在膜孔上。

⑤注意：膜不要贴得太紧或太松，太紧了就没有清脆响亮的音色，太松了声音发嘶，不好听。

解决办法：过松时，可用指肚按住两边轻轻拉一拉；过紧时，可用指肚按笛膜的中央，但不要弄脏了笛膜，更不能沾上水。笛膜沾上了水会变老，声音就不好听了。

一张贴好的笛膜，常常会遇到天气变化，气温升高或降低都会影响笛膜的松紧。气温升高，笛膜变紧；气温降低，笛膜变松。此时可用"醒膜法"进行处理：如笛膜太松，可将笛子的六个指孔用手指按严，然后上下嘴唇包住吹孔，连续往管内呵上十几口热气，笛膜就会慢慢变紧；如笛膜太紧，只要对准笛膜表面吹上几口冷气，笛膜就会松弛下来。

（2）笛膜贴法步骤图（如图 2-A～图 2-E）：

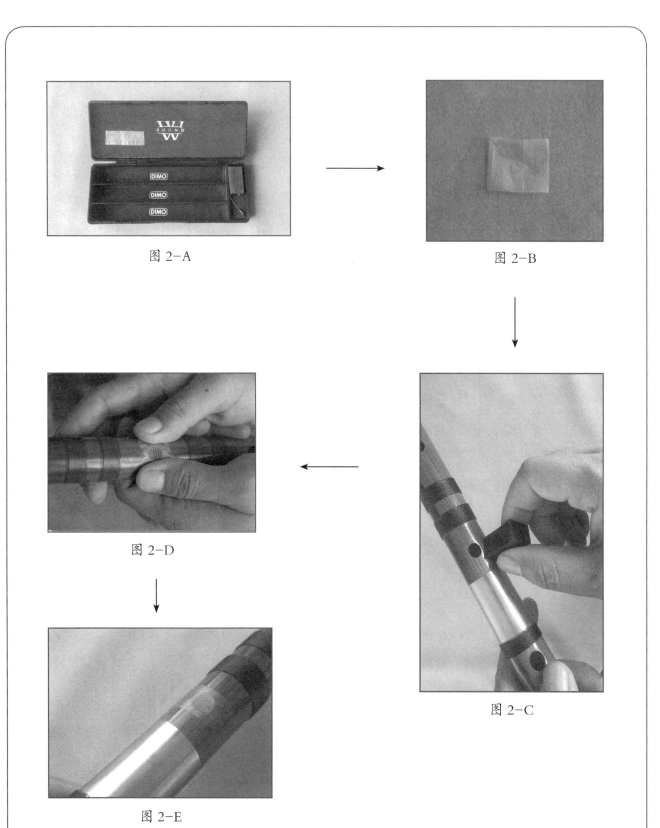

图 2-A

图 2-B

图 2-D

图 2-C

图 2-E

二、笛子吹奏方法

1. 吹奏姿势

吹笛要注意姿势，不仅因为演奏形象美观大方，更重要的是为了适应演奏者的生理特点，使其呼吸顺畅，充分发挥技巧，更好地表现音乐内容。

吹笛姿势分为立式和坐式两种。

（1）立式

立式就是站着吹奏的姿势，一般在独奏、重奏、齐奏时采用这种姿势。

立式吹笛要求：

①当身体站定后，两腿直立，两脚分开呈八字形，一脚稍前，一脚稍后。笛尾向右者，左脚稍前；笛尾向左者，右脚稍前。

②身体重心通常落于两腿之间，必要时可以向左右移位。腰部要直，胸部自然张开，头正，肩平，眼前视。

③以右手无名指、中指、食指的第一节指肚（中指略靠里）分别按住笛子的第一、二、三孔，右手大拇指第一节指肚托于笛身下方（约第三、四孔之间），小指指尖随附笛侧，与其他手指相配合，时起时落。

④左手无名指、中指、食指的第一节指肚（中指略靠里），分别按住笛子的第四、五、六孔，左手大拇指第一节指肚托于笛身下方第六孔与膜孔之间稍偏外侧，距第六孔一厘米左右，小指指尖同样附于笛侧，与其他手指相配合，时起时落。这样用左右两手的小指和大指就能将笛身持住。

⑤双手举起笛管，两肘自然下垂将吹孔向上（不要过分里斜或外闪）置于口唇中央处，笛管与双唇平行，与鼻梁垂直，或笛身和头部略向笛尾方向倾斜，笛头笛尾前后一致（如图3所示）。

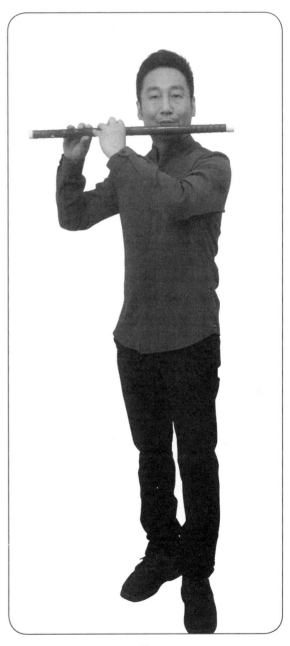

图 3

（2）坐式

坐式吹笛时上身与立式相同。座位高低要适当，凳子太高、太低都会妨碍正常呼吸。坐式最好不要架腿，两脚分立才坐得稳定。一般在合奏或伴奏时采用这种姿势（如图4所示）。

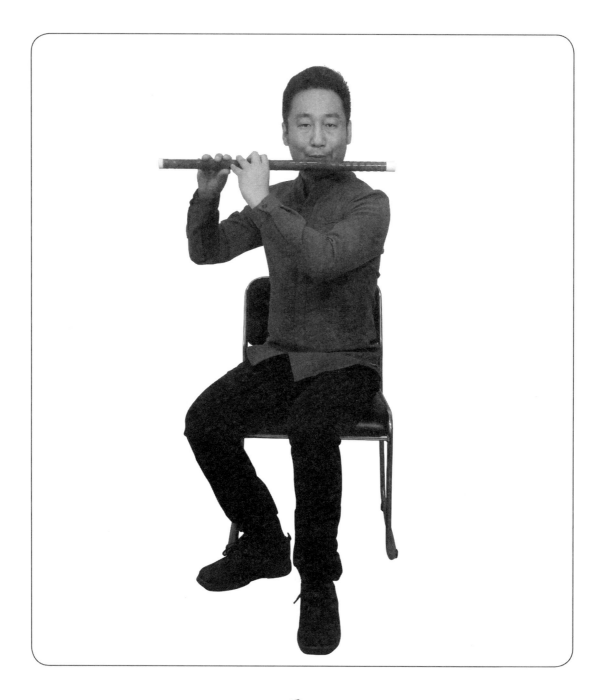

图 4

2. 持笛手型

持笛手型要求两手手指自然弯曲，掌心内空成弧形。各手指的第一关节指肚将各发音孔依次按严，松紧适宜不可漏气。不按音孔的手指紧靠笛身使笛子不能摆动，左手大指第一关节指肚与食指第三关节侧面持住笛子，右手大指指肚和小指第一关节指肚持住笛子，使按住音孔的各指能自由灵活地运动（如图 5 所示）。

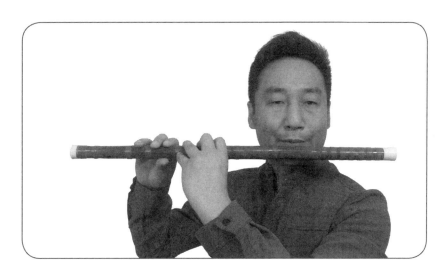

图 5

3. 吹笛口型

口型是指吹笛时口的形态，是唇肌与两颊面部肌肉相配合而形成的。吹奏时，笛子吹孔摆正靠于下唇边，两边嘴角微向两侧拉开（呈微笑状），上下唇肌自然贴住牙床，不可鼓腮。利用嘴角的收缩力量，使双唇的力点向唇尖靠拢，双唇中央部位形成椭圆形风门，舌体自然下伏，这样便形成了正确的吹奏口型（如图 6 所示）。

图 6

口型包含了"风门、口风、口劲"三方面的因素。

（1）风门

风门是指吹笛时上下唇肌中央形成椭圆形气流经过的空隙。

（2）口风

口风是指气的流速，它是从风门吹出来的气流。

（3）口劲

口劲是指控制风门大小和口风缓急时，上下唇肌和面部肌肉收放所用的力量。

"风门、口风、口劲"之间要相互配合，随笛子发音的高低、强弱、音色等变化而变化。口型与发音是直接相关的，只有正确的口型才能发出良好的音色。口型运用得当，吹出的音就圆润、厚实、高亢、明亮，且能最大限度减少漏气声，使气息合理地注入吹孔，有效作用于笛子发音。反之会造成严重漏气现象，出现杂音，造成笛音窄而不圆，致使高音区音量偏细、偏小，与中、低音区音量明显不能统一。

4. 呼吸运气方法

在竹笛演奏时常用的呼吸方法有三种，即胸式呼吸法、腹式呼吸法及胸腹式呼吸法。目前被广大专业演奏者所推崇的呼吸方法是胸腹式呼吸法。

胸腹式呼吸法是胸腔的下部和腹腔的上部同时运动所产生的气息循环运动，是前两种呼吸法科学而有机的结合。

胸腹式呼吸法的要领

吸气时，两嘴角要自然张开，平静、快速而无杂声地将气吸入肺中，同时胸腔、两肋、腹部、腰部四周都要自然扩张。胸腔扩张压向横膈膜往下移动，腹部的内脏肠、胃等虽有固定体积却能移动，一旦受到横膈膜下降的压力，腹部内脏组织又向腹壁移动，就会使肚子鼓起，这并不是把气吸到肚子里，而是吸气时由于胸腔的扩张，横膈膜的下降，腹部组织的移动，使肚子鼓起。这样就扩大了胸腔的空间，使腹部得以扩张，腹部愈扩张，吸入的气也就愈多。横膈膜下降 1 厘米，可使空气容积扩大 250～300 立方厘米，若作强吸气时，一般横膈膜可下降 3～4 厘米。因此，使用胸腹式呼吸法，由于胸肌，腹肌同时协调动作，可使气量达到最大程度，气息的控制根据音乐的需要可达到最大程度的发挥。同时由于呼吸过程中参与呼吸运动的肌肉组织所承受的压力分布均匀，从而能使呼吸肌肉的疲劳感得到减轻，最终给人一种气息连绵不绝、回肠荡气之感。

开始练习胸腹式呼吸方法时，可以平静地躺在床上仔细琢磨身体平常自然呼吸时的感觉，然后再将其扩大，进行深呼吸。这样就能正确掌握胸腹式呼吸的要领。

5. 发音要领

吹奏中的呼气方法可分为三种：

（1）缓吹

吹奏时，气流速度缓慢而平稳，气束较粗，上下唇肌肉较松，呼吸肌肉组织的收缩力较小、较放松。这种吹法适用于低音区。

（2）急吹

吹奏时，气流速度急促而有力，气束较细，上下唇肌肉收缩，呼吸肌肉组织的收缩力较大、较有力。这种吹法适用于中音区。

（3）超吹

吹奏时，气流速度急促而有冲击力，气束极细，上下唇肌肉紧缩，呼吸肌肉组织的收缩力极大、极有力。这种吹法适用于高音区。

竹笛吹奏需要手指按孔、气息控制与口型松紧之间相互协调，并通过良好的听觉来鉴别所吹出的每个音的音色与音准。

三、竹笛常用吹奏技巧

1. 吐音

吐音理论上称为"断奏"或"跳音"奏法，要求发出的音短促而有弹性，清脆而又明亮。

吐音可分为单吐、双吐、三吐、轻吐、气吐、唇吐等。

（1）单吐

演奏时口中念"吐"字。用符号"T"或"▼"表示。

（2）双吐

演奏时口中念"吐苦"两字。用符号"TK"或"▼▼"表示。

（3）三吐

三吐是将单吐与双吐组合在一起。

2. 颤音

颤音由本音与上方邻音快速均匀交替而成，记号为"tr"。一般颤音为二度颤音，三、四度颤音常用在西藏、内蒙古等地的民间音乐中。

3. 倚音

倚音是装饰音的一种，在乐曲中根据内容需要适当运用倚音，可以丰富乐曲的表现力。倚音分为单倚音和复倚音两种。

（1）单倚音

只有一个小音符的倚音被称作单倚音，如 $\overset{2}{\underset{\frown}{}}$3 。

（2）复倚音

有两个或两个以上小音符的倚音被称作复倚音，如 $\overset{45}{\underset{\frown}{}}$6 。

4. 赠音

赠音，也称"送音""后歇音""后倚音"，属于装饰音的一种，谱面标记为本音符后面带的小音符（尾音），如 **5** $-\overset{(\dot{1})}{\underset{\frown}{}}$ 。它是在本音时值要结束时，在尾部用气息冲一下，此时所开赠音的手指立即跟上送出赠音。一般用于二分音符以上的长音或在乐句的结束处。

5. 滑音

滑音，也称"抹音"或"捻音"，是指两音之间圆滑地过渡。滑音能使笛子的声音更加华丽、流畅并富有色彩，在北方笛曲中运用较为广泛。滑音分为上滑音、下滑音、复滑音三种。

（1）上滑音

上滑音是指一个较低的音向上滑至另一个音，用符号"↗"表示。

（2）下滑音

下滑音是指一个较高的音向下滑至另一个音，用符号"↘"表示。

（3）复滑音

复滑音是指由高音滑到低音然后又回到高音。

6. 历音

历音是指从本音下方或上方的某一个音开始，自下而上或自上而下向本音急速、连续地级进。吹奏时运指要急速、均匀、果断、有力，这样才能增加乐曲热烈、粗犷、有力的气氛。历音分为上历音和下历音。

（1）上历音

上历音是由低音向高音急速逐级上行的一串音，用符号"／"表示，记在历音的起音和止音之间。

（2）下历音

下历音是由高音向低音急速逐级下行的一串音，用符号"＼"表示，记在历音的起音和止音之间。

7. 叠音

叠音，又称"唤音"，是对旋律进行加花的一种手法，起装饰性作用。用符号"又"表示。

8. 打音

打音，是装饰音的一种，它的作用在于把旋律中的相同音区分开，同时丰富乐曲的表现力，增加色彩感，常用于江南丝竹。用符号"丁"或"扌"表示。

9. 剎音

剎音是由一个音快速过渡到另一个音的演奏方法，类似鸟叫声，用符号"☐"表示。剎音是北方民间梆笛的传统演奏技巧。

10. 泛音

指同种指法吹出不同于八度音关系的音，力度介于两个八度音之间，音色幽静、含蓄，属于超吹的一种。用符号"o"表示。

11. 花舌

花舌，又称"打嘟噜"，是一种特殊的竹笛用舌技术，吹奏时用气流冲击翘起舌头，使之滚动而产生碎音效果，须保持速度、力度均衡、持久。用符号"*"表示。这种技巧类似二胡的抖弓和弹拨乐器的滚奏。多用于北方风格的笛曲和热烈、欢快、激烈的乐曲中。

12. 气震音

气震音，又称"腹震音"或"气颤音"，它是依靠腹肌和横膈肌的自然控制，使气流呈现一种均匀而规则的波动所取得的音乐效果。用符号"〰〰〰"表示。气震音经常在一些较缓慢舒展的节奏和悠长的旋律中使用，它可使音乐得到一种自然、松弛及悠扬的歌唱性。

13. 指震音

指震音是吹奏长音时，手指在音孔旁边或音孔上方作均匀迅速地扇动或开闭，使笛音发出一种与气震音相似的波音。

指震音分为本位指震音和下位指震音两种。在练习中将作详细方法介绍。

14. 循环换气

循环换气是指在竹笛吹奏的过程中，鼻子同步吸气，达到气流不断、演奏不停的效果。这种技法是由教育家、演奏家赵松庭从唢呐上的循环换气技巧借鉴而来，在表现很长的华彩乐句时有一气呵成之感。用符号"ⓥ"表示。

四、吹奏技法符号说明

演奏符号	符号说明
▼ 或 T	吐音，舌头发"吐"，从而吹出不连贯的断音。
▼▼ 或 TK	双吐，舌头发"吐苦"，从而吹出不连贯的断音。
▼▼▼ 或 TTK TKT	三吐，舌头发"吐吐苦"或者"吐苦吐"，产生断音。
V	换气记号，吹奏时候呼吸的位置，音乐句逗的标志。
▼	顿音，舌头发"吐"产生短促有力的断音。
—	保持音，吹足音符的时值。
>	重音，要吹得重而有力，加重音头。
⌒	连线，表示要连贯地吹奏这一组连起来的所有音。
tr	颤音，通常在主音符与其上方二度音之间来回快速颤动。
tr〜〜	长颤音，延长颤音的时值。
⏦	上波音，由本音和上方二度音快速交替吹奏一到两次。
⏦	下波音，由本音和下方二度音快速交替吹奏一到两次。
↗	上滑音，从一个音迅速滑向上方的一个音。
↘	下滑音，从一个音迅速滑向下方的一个音。
丁	打音，按孔指在本音孔上迅速而有弹性地按抬一次所发出的音。
又	叠音，在本音上方二度（或更大音程）音孔用手指迅速地开按一下。
rit	渐慢，演奏到标有此记号处速度逐渐减慢。
⌒	延长，根据作品情感的需要可以自由延长。
卅	散板，用于自由的乐段，是一种速度快慢不规则的自由节拍。
〜〜〜	腹颤音，也称"气震音"，腹部控制气息有规律地震动而吹出的音。
⌇	上历音，急速、连续级进地向上开放音孔。
⟍	下历音，急速、连续级进地向下按闭音孔。
*	花舌，舌尖抵住上颚的前沿，有力地迅速颤动，发出"吐噜噜……"
⌐↓	剁音，吹奏时，一个音果断地过渡到另一个音，形成一种强烈的音响。
o	泛音，超吹的一种。
Ⓥ	循环换气，气流不断，演奏不停。

演奏符号	符号说明
f	强奏记号
p	弱奏记号
mf	中强记号
mp	中弱记号
sf	特强记号
sfp	突强后马上弱奏
⌐∘∘⌐	无限反复
D.C.	从头反复
⊕	段落跳跃记号
‖: :‖	反复记号
,	间歇记号

认识简谱

一、音符

用七个阿拉伯数字 **1 2 3 4 5 6 7** 来记录音的长短、高低、强弱、顺序的谱子，称为简谱。

在记谱法中，用以表示音的高低、长短变化的音乐符号称为音符。简谱中的音符用七个阿拉伯数字表示，即 **1 2 3 4 5 6 7**，这七个音符是简谱中的基本音符，也叫基本音。

像每个人有自己的名字一样，这七个基本音符也有自己的名字，即"音名"，分别读作 C、D、E、F、G、A、B。为了方便人们唱谱，这几个音有对应的"唱名"，分别唱作为 do、re、mi、fa、sol、la、si。

音名唱名对照图

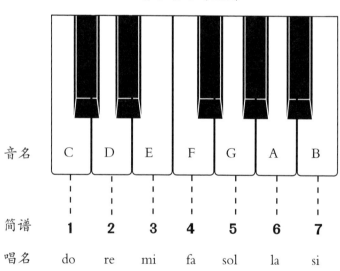

1. 音的高低

音符的高低是用小黑点标记的，高音点在音符上面，表示基本音符升高一个八度，低音点在音符下面，表示基本音符降低一个八度。再高或再低就在原点上或下再加点，表示升高或降低两个八度，变成倍高低音。

倍低音	低音	中音	高音	倍高音
1 2 3 4 5 6 7	1 2 3 4 5 6 7	1 2 3 4 5 6 7	1 2 3 4 5 6 7	1 2 3 4 5 6 7

2. 变音记号

将基本音符升高、降低或还原基本音级的专用符号称为变音记号。这种记号共五种，记在音符左边。

五种变音记号如下：

① "♯" 升号：将它后面的音升高半音；

② "♭" 降号：将它后面的音降低半音；

③ "×" 重升号：将它后面的音升高两个半音，即一个全音；

④ "♭♭" 重降号：将它后面的音降低两个半音，即一个全音；

⑤ "♮" 还原号：用来表示在它后面的那个音不管前面是升高还是降低都要恢复原来的音高。

这些记号又称为临时记号，它们只在一小节内作用于同一音符。

例如：

$$1= G$$

$$\frac{4}{4} \quad 3 \quad - \quad 4 \quad {}^{\sharp}4 \quad | \quad 5 \quad {}^{\sharp}5 \quad 6 \quad {}^{\times}6 \quad | \quad \dot{1} \quad {}^{\flat}7 \quad 6 \quad {}^{\flat}6 \quad | \quad \underline{5\,{}^{\sharp}4} \quad \underline{5\,4} \quad 5 \quad 3. \quad \|$$

3. 时值

音符的时间长度称为时值。按照音符时值划分，可以分为全音符、二分音符、四分音符、八分音符、十六分音符、三十二分音符和附点音符等。音符的时间长短用短横线表示，基本音符称为四分音符。除此之外还有三种形式：

（1）增时线

在基本音符右侧加记一条短横线，表示在基本音符的基础上增加一拍的时值。这类加记在音符右侧、使音符时值增长的短横线，称为增时线。增时线越多，音符的时值越长。

（2）减时线

在基本音符下方加记一条短横线，表示将其时值缩短一半。这类加记在音符下方、使音符时值缩短的短横线，称为减时线。减时线越多，音符的时值越短。

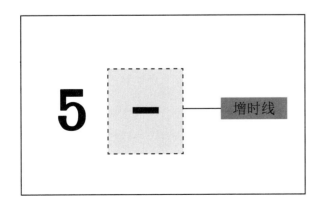

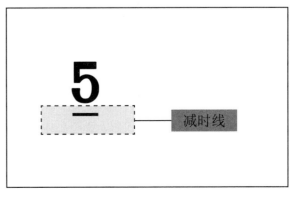

音符时值对照表

（以基本音符 5 为例）

音符名称	谱例	写法	时值
全音符	**5 - - -**	在四分音符后面加 3 条增时线	4 拍
二分音符	**5 -**	在四分音符后面加 1 条增时线	2 拍
四分音符	**5**	参考音符，以四分音符为一拍	1 拍
八分音符	**5**	在四分音符下方加 1 条减时线	$\frac{1}{2}$ 拍
十六分音符	**5**	在四分音符下方加 2 条减时线	$\frac{1}{4}$ 拍
三十二分音符	**5**	在四分音符下方加 3 条减时线	$\frac{1}{8}$ 拍

（3）附点

在音符的右侧加记一小圆点，表示增长前面音符一半的时值。这类加记在音符右侧、使音符时值增长的圆点，称为附点。加了附点的音符就成为附点音符。如下表：

常见附点音符时值对照表

（以基本音符 5 为例）

音符名称	简谱	时值计算方法	时值
附点四分音符	**5·**	**5**（1 拍）+ **5**（$\frac{1}{2}$ 拍）	$1\frac{1}{2}$ 拍
附点八分音符	**5·**	**5**（$\frac{1}{2}$ 拍）+ **5**（$\frac{1}{4}$ 拍）	$\frac{3}{4}$ 拍
附点十六分音符	**5·**	**5**（$\frac{1}{4}$ 拍）+ **5**（$\frac{1}{8}$ 拍）	$\frac{3}{8}$ 拍

4.休止符

休止符指表示音乐停顿的符号。简谱的休止符用 0 表示。

休止符停顿时间的长短与音符的时值基本相同，只是不用增时线，而是用更多的 0 代替，每增加一个 0，表示增加一个相当于四分休止符的停顿时间，0 越多，停顿的时间越长。在休止符下方加记不同数目的减时线，停顿的时间按比例缩短。在休止符右侧加记附点，称为附点休止符，停顿时间与附点音符时值相同。

如下表：

名　称	写　法	相等时值的音符 （以基本音符5为例）	停顿时值 （以四分休止符为一拍）
全休止符	**0　0　0　0**	**5 - - -**	4 拍
二分休止符	**0　0**	**5 -**	2 拍
四分休止符	**0**	**5**	1 拍
八分休止符	**0̲**	**5̲**	$\frac{1}{2}$ 拍
十六分休止符	**0̳**	**5̳**	$\frac{1}{4}$ 拍
三十二分休止符	**0̿**	**5̿**	$\frac{1}{8}$ 拍
附点二分休止符	**0　0　0**	**5 - -**	3 拍
附点四分休止符	**0·**	**5·**	$1\frac{1}{2}$ 拍
附点八分休止符	**0̲·**	**5̲·**	$\frac{3}{4}$ 拍
附点十六分休止符	**0̳·**	**5̳·**	$\frac{3}{8}$ 拍

二、节奏

节奏是指音的长短关系的组合。在简谱中用"X"表示，读作"Da"，相当于一个四分音符的长短。掌握节奏是学会读简谱的关键，练习节奏可以用手一下一上划对勾的方式来打拍子，同时口念"Da"。

具有典型意义的节奏叫做节奏型。简谱中常用的节奏型有如下 8 种。

（1）四分节奏

四分节奏一般在速度较快的舞曲、雄壮歌曲、民谣或抒情的 $\frac{3}{4}$ 拍歌曲中出现较多。

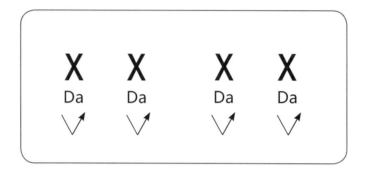

（2）八分节奏

八分节奏是一种平稳的节奏，将一拍分为两份，感觉舒缓、平和。

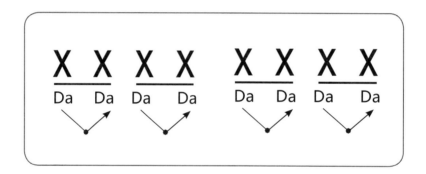

（3）十六分节奏

十六分节奏是一种平稳的节奏，将一拍分为四份，或舒缓，或急促。

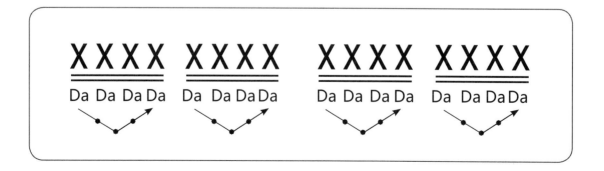

（4）三连音节奏

三连音节奏是一种典型的节奏变化，乐曲进行时，突然的三连音将给人节奏"错位"、不稳定的感觉。

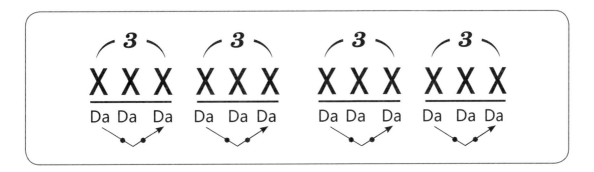

（5）附点节奏

附点节奏同样属于中性节奏型，一般与其他节奏结合使用。

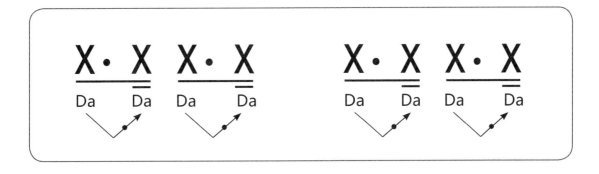

（6）切分节奏

切分节奏打破了平稳的节奏律动，使重音后移，给人一种不稳定感。

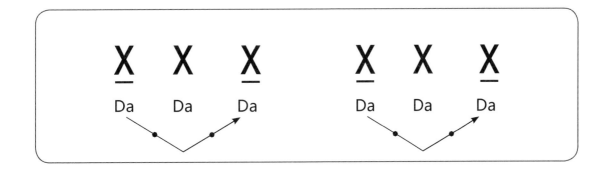

（7）前八后十六节奏

前八后十六节奏属于激进型节奏型，有明快的律动感。

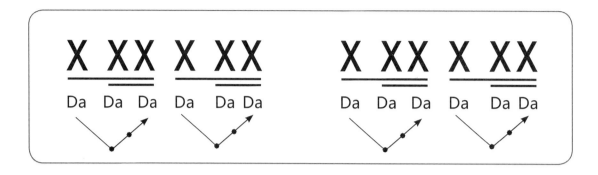

（8）前十六后八节奏

前十六后八节奏与前八后十六节奏具有相同的属性，多用于表现较为激烈的乐风。

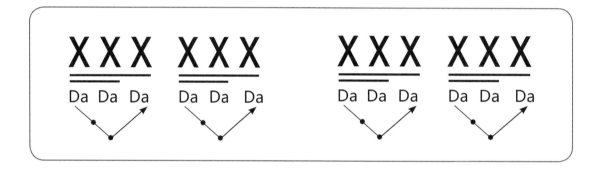

三、节拍

节拍是指乐曲中强弱音有规律地重复出现。用来构成节拍的每一个时间片段，叫做一个单位拍，或称为一个"拍子"、一拍。有重音的单位拍叫做强拍，非重音的单位拍叫做弱拍。

节拍用"●◑○"表示。"●"代表强拍，"◑"代表次强拍，"○"代表弱拍。

在音乐中，由于单位拍的数目与强弱规律不同，拍子可以被分为不同的种类，比如单拍子、复拍子、混合拍子、变换拍子、交错拍子、三拍子、一拍子等。下面我们将单拍子和复拍子的拍子类型分别讲解。

1. 单拍子

只有一个强拍的拍子叫做单拍子。从强弱规律来看，单拍子只有强拍和弱拍，没有次强拍，主要包括二拍子和三拍子两种。

（1）二拍子

二拍子基本的强弱规律是强、弱。也就是说：第一拍强，第二拍弱。

通常来说，使用最多的二拍子是四二拍，其次为二二拍和八二拍。

（2）三拍子

三拍子基本的强弱规律是强、弱、弱。也就是说：第一拍强，第二拍弱，第三拍弱。

通常来说，使用得最多的三拍子是四三拍、八三拍，其次为二三拍。

类型	强弱标记
二拍子	● ○ \| ● ○ \| 强 弱 \| 强 弱 \|
三拍子	● ○ ○ \| ● ○ ○ \| 强 弱 弱 \| 强 弱 弱 \|

2. 复拍子

复拍子是由完全相同的单拍子组合起来所构成的拍子。常见的复拍子有四拍子、六拍子、九拍子、十二拍子等。

（1）四拍子

四拍子是两个二拍子相加而形成的复拍子，常用的四拍子是四四拍。四四拍中基本的强弱规律是强、弱、次强、弱。也就是说：第一拍强，第二拍弱，第三拍次强，第四拍弱，每二拍出现一个强拍（或次强拍）。

用" ●（强） ○（弱） ◑（次强） ○（弱）\| ●（强） ○（弱） ◑（次强） ○（弱）\|"来标记。

（2）六拍子

六拍子是由两个三拍子相加所形成的复拍子，其中常用的是八六拍。

八六拍基本的强弱规律是强、弱、弱、次强、弱、弱。也就是说：第一、第四拍强，第二、第三、第五、第六拍弱，每三拍出现一个强拍（或次强拍）。

用"●（强） ○（弱） ○（弱） ◑（次强） ○（弱） ○（弱）\| ●（强） ○（弱） ○（弱）◑（次强） ○（弱） ○（弱） \|"来标记。

（3）九拍子

九拍子是由三个三拍子相加所形成的复拍子，常用的九拍子是八九拍，其他的九拍子比较少见。其基本的强弱规律是强、弱、弱、次强、弱、弱、次强、弱、弱。也就是说：第一、第四、第七拍为强拍，其余的为弱拍，每三拍出现一个强拍（或次强拍）。

（4）十二拍子

十二拍子使用得并不太多，它是由四个三拍子相加所形成的复拍子，常用的十二拍是八十二拍。其基本的强弱规律是强、弱、弱、次强、弱、弱、次强、弱、弱、次强、弱、弱。也就是说：第一、第四、第七、第十拍为强拍，其余的为弱拍，每三拍出现一个强拍（或次强拍）。

类型	强弱标记
四拍子	● ○ ◐ ○ ｜ ● ○ ◐ ○ ｜ 强 弱 次强 弱 ｜ 强 弱 次强 弱 ｜
六拍子	● ○ ○ ◐ ○ ○ ｜ ● ○ ○ ◐ ○ ○ ｜ 强 弱 弱 次强 弱 弱 ｜ 强 弱 弱 次强 弱 弱 ｜
九拍子	● ○ ○ ◐ ○ ○ ◐ ○ ○ ｜ 强 弱 弱 次强 弱 弱 次强 弱 弱 ｜
十二拍子	● ○ ○ ◐ ○ ○ ◐ ○ ○ ◐ ○ ○ ｜ 强 弱 弱 次强 弱 弱 次强 弱 弱 次强 弱 弱 ｜

3. 拍号

（1）拍号的记法和意义

拍号是以分数形式标记的，分数线上方的数字（分子）表示每小节的拍数，分数线下方的数字（分母）表示单位拍音符的时值。如 $\frac{2}{4}$ 拍中的"2"表示每小节两拍，"4"表示以四分音符为一拍，$\frac{2}{4}$ 即表示以四分音符为一拍，每小节有两拍。

常见拍号及意义见下表。

拍　号	意　义	基本强弱规律	小节举例
$\dfrac{4}{4}$	以四分音符为单位，每小节共有四拍。	强 / 弱 / 次强 / 弱	‖ 1 5 3 2 ‖
$\dfrac{2}{4}$	以四分音符为单位，每小节共有二拍。	强 / 弱	‖ 1 2 ‖
$\dfrac{3}{4}$	以四分音符为单位，每小节共有三拍。	强 / 弱 / 弱	‖ 1 5 3 ‖
$\dfrac{3}{8}$	以八分音符为单位，每小节共有三拍。	强 / 弱 / 弱	‖ 1 5 3 ‖
$\dfrac{6}{8}$	以八分音符为单位，每小节共有六拍。	强 / 弱 / 弱 / 次强 / 弱 / 弱	‖ 5 5 5 5 3 4 ‖

（2）拍号在简谱中位置

在简谱中，拍号一般记写在简谱中调号后面或者第一行简谱前面。如以下谱例：

①写在调号后面

1 = C $\dfrac{3}{4}$

5 5 | 6 5 i̇ | 7 0 5 5 | 6 5 2̇ | i̇ - 5 5 |

5 3̇ i̇ | 7 6 - | 6 0 4 4 | 3̇ i̇ 2̇ | i̇ - :‖

②写在第一行简谱前面

1 = D 　　　　　　　　　　　　　　　　　　　　　　　《春天来了》

$\dfrac{2}{4}$ 3 3 2 | 3 3 2 | 3 5 5 1 | 2 　− 3 3 2 | 3 3 2 | 3 5 5 1 | 2 3 | 1 − ‖

4.调与调号

（1）调

在我们每个人的音乐生活中，经常会碰到这样的情况，同样一首歌有时候唱得非常顺利，高音低音都十分自如，可有时候就不知道为什么，不是高音唱不上去，就是低音唱不出来，这就是"调"在从中作祟。调是指起到核心作用的主音及基本音级所构成的音高位置。在音乐作品中，为了更好地表达作品的内容与情感并适合演唱、演奏的音域和表现，常使用各种不同的调。例如我们日常所说的某首曲子或者歌是A调，就是指这首歌的音高是以基本调（C调）里的A（la）音的音高为主音（do）来发展的，由C、D、E、F、G、A、B 七个基本音构成的调叫做基本调也叫C 调。

（2）调号

调号是用以确定乐曲高度的定音记号，即用以确定1（do）音的音高位置的符号，其形式为1=X。

不同的调应使用不同的调号标记。如当一首简谱歌曲为D调时，其调号就为 1= D。一首简谱歌曲为E调时，其调号就为 1=E。以此类推。

调号一般写在简谱左上角（如下图）。

调号、拍号及强弱关系谱例

上篇
笛子演奏教程

全按作 5 指法和长音训练

一、全按作 5 指法

全按作 5 指法是笛子 5 个常用指法里最容易掌握的基础指法，初学笛子的朋友通常都是从这个指法开始练起。

1. 全按作 5 指法表

指　法	音　名	吹　法
●　●　●　●　●　●	5̣	缓吹
●　●　●　●　●　○	6̣	缓吹
●　●　●　●　○　○	7	缓吹
●　●　●　○　○　○	1	缓吹
●　●　○　○　○　○	2	急吹
●　○　○　○　○　○	3	急吹
○　●　●　○　○　○	4	急吹
○　●　●　●　●　●	5	急吹
●　●　●　●　●　○	6	急吹
●　●　●　○　○　○	7	急吹
●　●　●　○　○　○	i̇	超吹
●　●　○　○　○　○	2̇	超吹

续表

指　法	音　名	吹　法
● ○ ○ ○ ○ ○	$\dot{3}$	超吹
○ ● ● ● ● ○	$\dot{4}$	
○ ● ● ● ● ●	$\dot{5}$	
● ● ○ ● ● ○	$\dot{6}$	

2.各音按音要点及示范图

（1）$\underset{.}{5}$音

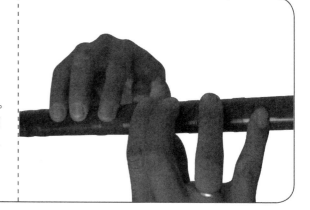

在吹奏"$\underset{.}{5}$"音时，六个手指按严全部六个发音孔。
吹奏方法用"缓吹"，气流速度缓、轻，口腔空间呈圆形，唇部肌肉略松。此音是低音区中最难吹的一个音，气流速度最缓慢，必须多加练习。

（2）$\underset{.}{6}$音

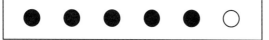

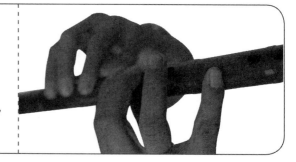

在吹奏"$\underset{.}{6}$"音时，手指按闭第二、三、四、五、六孔，开放第一孔。吹奏方法用"缓吹"。

（3）7 音

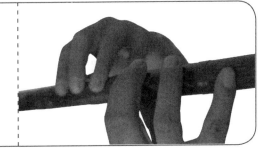

在吹奏"**7**"音时，手指按闭第三、四、五、六孔，开放第一、二孔。吹奏方法用"缓吹"。

（4）1 音

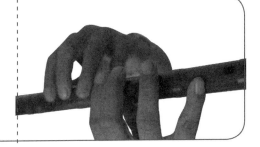

在吹奏"**1**"音时，手指按闭第四、五、六孔，开放第一、二、三孔。吹奏方法用"缓吹"。

（5）2 音

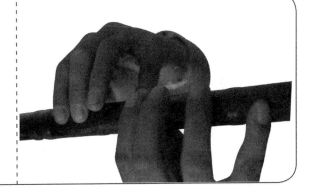

在吹奏"**2**"音时，手指按闭第五、六孔，开放第一、二、三、四孔，吹奏方法用"急吹"。气流速度略急而有力，口腔空间呈扁狭状态，唇部肌肉略紧，有一定力度。

（6）3 音

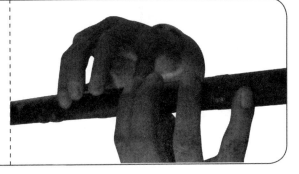

在吹奏"**3**"音时，手指按闭第六孔，开放第一、二、三、四、五孔，吹奏方法用"急吹"。

（7）4音

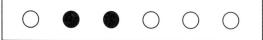

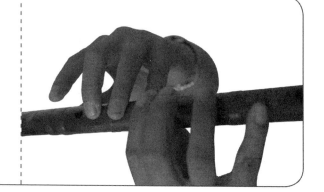

在吹奏"**4**"音时，手指按闭第四、五孔，开放第一、二、三、六孔。吹奏方法用"急吹"。

（8）5音

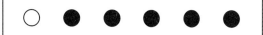

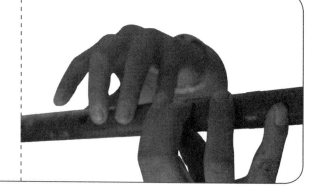

在吹奏"**5**"音时，手指按闭第一、二、三、四、五孔，开放第六孔。吹奏方法用"急吹"。

（9）6音

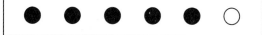

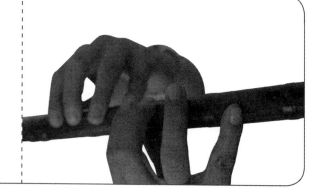

在吹奏"**6**"音时，手指按闭第二、三、四、五、六孔，开放第一孔。吹奏方法用"急吹"。

（10）**7** 音

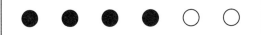

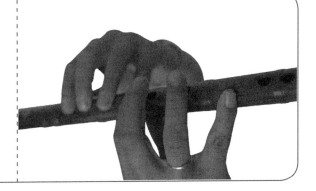

在吹奏"**7**"音时，手指按闭第三、四、五、六孔，开放第一、二孔。吹奏方法用"急吹"。

（11）**i** 音

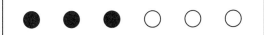

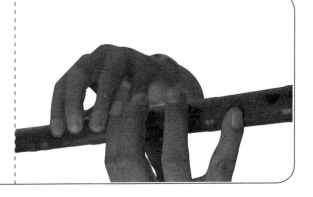

在吹奏"**i**"音时，手指按闭第四、五、六孔，开放第一、二、三孔。吹奏方法用"超吹"。这种方法的气流速度急而有力，口腔空间狭窄，唇部肌肉紧张。

（12）**2** 音

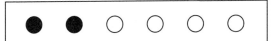

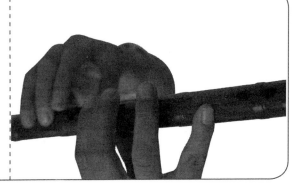

在吹奏"**2**"音时，手指按闭第五、六孔，开放第一、二、三、四孔。吹奏方法用"超吹"。

（13）$\dot{3}$ 音

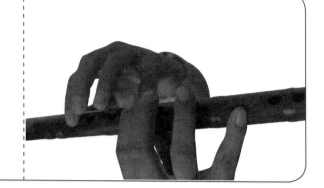

在吹奏"$\dot{3}$"音时，手指按闭第六孔，开放第一、二、三、四、五孔，吹奏方法用"超吹"。

（14）$\dot{4}$ 音

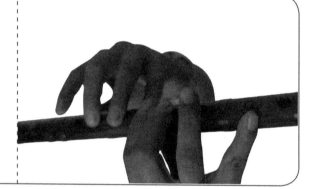

在吹奏"$\dot{4}$"音时，手指按闭第二、三、四、五孔，开放第一、六孔。吹奏方法用"超吹"。

（15）$\dot{5}$ 音

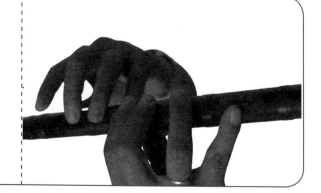

在吹奏"$\dot{5}$"音时，手指按闭第一、二、三、四、五孔，开放第六孔。吹奏方法用"超吹"。

（16）$\dot{6}$ 音

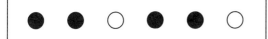

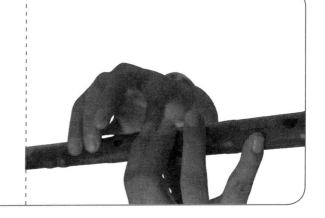

在吹奏"$\dot{6}$"音时，手指按闭第二、三、五、六孔，开放第一、四孔。吹奏方法用"超吹"。

二、长音训练

长音训练是任何吹管乐器的入门训练，通过长音练习可以强化气息，塑造出扎实的口风、口劲等气息和口部基本功，为提高竹笛演奏技术水平打下牢固基础。

我们建议竹笛初学者每天都要进行长音练习，待演奏水平达到一定高度后，可以在吹奏乐曲前，先进行 10 分钟左右的长音练习，待气息饱满顺畅后再吹奏乐曲。

长音练习应该遵循以下几点：

①在练习时要有意识地多吸一些气，只有充足的气量才能保证在长音练习时音符有足够的时值。

②在吹奏时每个音要用舌头轻"吐"一下，这个音的发音特点和后面所学的吐音还有很大不同，舌尖的发力点更加靠前，舌尖轻点，发出类似"出"的音。

③在吹奏过程中，气息要保持顺畅、凝聚，争取用最少的气吹出最高的音。

④在吹低音时风门要略大，口风缓，口劲放松些；吹高音时，风门略小，口风急，口劲收紧。要把声音吹得准确、饱满、通透。

⑤吹奏长音时要如一条直线，粗细均匀，音头要饱满圆润，中间要平直无任何抖动，结束时要果断，不能有向下掉的感觉。

⑥不盲目追求所谓的一口气能吹多久的时间，如果不能保证音质，吹再长的时间也没用。先用中等气量的气息把笛子的高、中、低三个音区的音吹好，做到每个音都能吹得饱满、圆润后再去有意识地加强音符长度的训练。

三、全按作 5̣ 长音练习

练习曲 1

$\frac{4}{4}$（全按作 5̣）

慢速

i − − − ∨ | 7 − − − ∨ | 6 − − − ∨ | i − − − ∨ | 7 − − − ∨ |

5 − − − ∨ | 6 − − − ∨ | 7 − − − ∨ | 6 − − − ∨ | 4 − − − ∨ |

7 − − − ∨ | 5 − − − ∨ | i − − − ∨ | 1 − − − ‖

练习曲 2

$\frac{4}{4}$（全按作 5̣）

慢速

1 − − − ∨ | 7̣ − − − ∨ | 6̣ − − − ∨ | 5̣ − − − ∨ | 6̣ − − − ∨ |

7̣ − − − ∨ | 5̣ − − − ∨ | 1 − − − ∨ | 7̣ − − − ∨ | 6̣ − − − ∨ |

5̣ − − − ∨ | 6̣ − − − ∨ | 7̣ − − − ∨ | 1 − − − ‖

练习曲 3

$\frac{4}{4}$（全按作 5̣）

慢速

1 − 1 − ∨ | 2 − 2 − ∨ | 3 − 1 − ∨ | 2 − 7̣ − ∨ | 2 − 2 − ∨ |

3 − 3 − ∨ | 4 − 5 − ∨ | 3 − 2 − ∨ | 3 − 4 − ∨ | 5 − 6 − ∨ |

2 − 3 − ∨ | 4 − 6 − ∨ | 5 − 4 − ∨ | 3 − 1 − ∨ | 2 − 7̣ − ∨ | 1 − − − ‖

$\frac{4}{4}$（全按作 5̣）

注意：

　　本教程中多数基础练习曲未标明调号，其用意是希望读者在练习时可以随手拿起身边的笛子进行练习，而不去纠结这个曲子是什么调性。编者建议如果有条件的话要选择 E 调或者 F 调的笛子来进行练习，因为太小的 G 调、A 调或者比较粗大的 C 调、D 调笛子都不容易控制，不适合初学者入门。

高低八度训练

一、高低八度学习要点

要吹出美妙动听的笛音,需要正确的呼吸方法和口形。要吹出笛子的高音、低音、强音、弱音,需要呼吸与口形的变化相互配合协调一致。

吹奏笛子最低的七个基音时,应使用缓吹的方法,这时呼吸肌肉组织的收缩力较小,"风门"比较放松,呼出的气流较粗,速度较为缓慢、平稳。

吹奏比七个基音高八度的音时,应使用急吹的方法。这时呼吸肌肉组织的收缩力加强,气的压力增大,"风门"相应缩小,控制"风门"的口劲变紧,呼出的气流急促有力。

当吹奏比基音高两个八度以上的音时,应使用超吹的方法,在急吹的基础上,再加强呼吸肌肉的收缩,进一步加强口劲和加快"口风"的流速。

吹笛时的口劲、口风和风门是随着音的高低变化而变化的。吹低音时口风要粗而缓,随着音的逐步升高,口劲也逐渐变紧,口风流速加快,风门逐渐缩小。所以一定要把握好缓吹、急吹的口劲、口风和风门的相应位置,因为它们与音准有直接的关系。当呼吸肌肉力量不足、口劲不足、口风流速不够时,音就会降低;当呼吸肌肉和嘴部肌肉过分紧张、口风过大时音就会升高。一般来说,吹低音时,冲一冲音就会偏高;吹高音时,由于口劲不足,松一松音就会偏低。

吹奏时要注意姿势、呼吸方法和口形的正确,使发出来的每个音都均匀、饱满、响亮,切忌颤抖和忽高忽低。使用急吹、超吹的方法吹奏高八度的音时,要注意呼出的气流速度加快、口劲加大、口风更急,这样才能使高音吹准,音色听起来明亮、结实。

	口风	风门	口劲
高音域或高音笛	略急	略小	紧
中音域或中音笛	适中	适中	适中
低音域或低音笛	舒缓	略大	松

二、高低八度练习

练习曲 1

$\frac{4}{4}$（全按作 $\underset{\cdot}{5}$）

慢速

$$\underset{\cdot}{5} \quad - \quad 5 \quad -^{\vee} \mid \underset{\cdot}{6} \quad - \quad 6 \quad -^{\vee} \mid \underset{\cdot}{7} \quad - \quad 7 \quad -^{\vee} \mid 1 \quad - \quad \dot{1} \quad -^{\vee} \mid 2 \quad - \quad \dot{2} \quad -^{\vee} \mid$$

$$\dot{1} \quad - \quad 1 \quad -^{\vee} \mid 7 \quad - \quad \underset{\cdot}{7} \quad -^{\vee} \mid 6 \quad - \quad \underset{\cdot}{6} \quad -^{\vee} \mid 5 \quad - \quad \underset{\cdot}{5} \quad -^{\vee} \mid 1 \quad - \quad - \quad - \parallel$$

练习曲 2

$\frac{4}{4}$（全按作 $\underset{\cdot}{5}$）

中速

$$\underset{\cdot}{5} \quad - \quad 5 \quad - \mid \underset{\cdot}{5} \quad - \quad - \quad -^{\vee} \mid \underset{\cdot}{6} \quad - \quad 6 \quad - \mid \underset{\cdot}{6} \quad - \quad - \quad -^{\vee} \mid \underset{\cdot}{7} \quad - \quad 7 \quad - \mid \underset{\cdot}{7} \quad - \quad - \quad -^{\vee} \mid$$

$$\dot{1} \quad - \quad \dot{1} \quad - \mid 1 \quad - \quad - \quad -^{\vee} \mid 2 \quad - \quad \dot{2} \quad - \mid 2 \quad - \quad - \quad -^{\vee} \mid \dot{1} \quad - \quad 1 \quad - \mid \dot{1} \quad - \quad - \quad -^{\vee} \mid$$

$$7 \quad - \quad \underset{\cdot}{7} \quad - \mid 7 \quad - \quad - \quad -^{\vee} \mid 6 \quad - \quad \underset{\cdot}{6} \quad - \mid \underset{\cdot}{6} \quad - \quad - \quad -^{\vee} \mid 5 \quad - \quad \underset{\cdot}{5} \quad - \mid 5 \quad - \quad - \quad - \parallel$$

练习曲 3

$\frac{4}{4}$（全按作 $\underset{\cdot}{5}$）

$$\underset{\cdot}{5}^{\vee} \quad \underset{\cdot}{5}^{\vee} \quad \underset{\cdot}{5}^{\vee} \quad \underset{\cdot}{5}^{\vee} \mid \underset{\cdot}{\overset{\frown}{5}} \quad - \quad - \quad -^{\vee} \mid \underset{\cdot}{6}^{\vee} \quad \underset{\cdot}{6}^{\vee} \quad \underset{\cdot}{6}^{\vee} \quad \underset{\cdot}{6}^{\vee} \mid \underset{\cdot}{\overset{\frown}{6}} \quad - \quad - \quad -^{\vee} \mid \underset{\cdot}{7}^{\vee} \quad \underset{\cdot}{7}^{\vee} \quad \underset{\cdot}{7}^{\vee} \quad \underset{\cdot}{7}^{\vee} \mid$$

$$\underset{\cdot}{\overset{\frown}{7}} \quad - \quad - \quad -^{\vee} \mid 1^{\vee} \quad 1^{\vee} \quad 1^{\vee} \quad 1^{\vee} \mid \overset{\frown}{1} \quad - \quad - \quad -^{\vee} \mid 2^{\vee} \quad 2^{\vee} \quad 2^{\vee} \quad 2^{\vee} \mid \overset{\frown}{2} \quad - \quad - \quad -^{\vee} \mid$$

$$3^{\vee} \quad 3^{\vee} \quad 3^{\vee} \quad 3^{\vee} \mid \overset{\frown}{3} \quad - \quad - \quad -^{\vee} \mid 4^{\vee} \quad 4^{\vee} \quad 4^{\vee} \quad 4^{\vee} \mid \overset{\frown}{4} \quad - \quad - \quad -^{\vee} \mid 5^{\vee} \quad 5^{\vee} \quad 5^{\vee} \quad 5^{\vee} \mid$$

连音训练

连音是竹笛吹奏中最基本的奏法,与弦乐器的连弓道理相似。演奏连音时,连线以内的音要连贯圆滑,一般用于表现华丽、悠扬、抒情的气氛。

一、连音学习要点

将两个以上不同音高的音彼此用一弧线 " ⌒ " 相连,连线内的所有音统称连音。

连音线内的音要用一口气吹完。使音与音之间连贯圆滑,在音量、强度、音色之间保持一致。

如果连线以内的音气息不够,可以用循环换气技巧,在不会循环换气的时候需要安排好快速换气的位置,使连线内的音彼此相连,富有韵律。

此外还需注意,当弧线加在两个高低相同的音符上时,则表示这两个音时值合起来,一口气吹完。

二、连音练习

练习曲 1

$\frac{4}{4}$(全按作 $\underset{\cdot}{5}$)

中速

练习曲 2

$\frac{4}{4}$（全按作 5̣）

三、学吹小乐曲

放羊歌

$\frac{4}{4}$（全按作 5̣）

内蒙古民歌

在那遥远的地方

$\frac{2}{4}$（全按作 5̣）

王洛宾 曲

运 指 训 练

手指的运动练习，简称运指练习。竹笛演奏中手指若是不动，便无法奏出音阶，只有手指灵活自如，才能将音符吹奏准确。如果想要奏出快速变化的音符，完美指法技巧，吹出准确的半音阶，手指的作用最为关键。因此要使每个手指灵活而有弹性，并能持久、独立地活动和相互配合，就需要进行严格的训练。手指灵活的练习是一个长期而且持久的过程，长期持续地维持手指的灵活性是一个笛子演奏者永久性的任务。

一、运指学习要点

①肩部、手部及手指一定要放松，不能僵硬。手指自然弯曲，用第一节指肚中部轻轻盖严笛孔（小笛子管径小，孔距近，用指尖按较合适）。这样才能保证手指动作灵活、均匀、迅速、持久。

②手指要有弹性，并保持一定力度，这样按闭音孔时才能紧密不漏气。这时不吹笛子也可听见指肚击打音孔发出的同吹笛时一样音高的基本音（低音）。手指抬起时，则需要迅速放松。

③开放音孔时，手指一般不宜抬得过高。如果抬得过高，手指肚和音孔的距离会加大，动作不能迅速完成，必定会影响演奏速度。但也不宜过低，过低则会影响发音，使音准变低、音量变小、音色变闷。一般来说，手指抬起时，距离音孔 1～1.5 厘米为宜。在演奏速度较快、音符时值较短、音符变化较快较多的乐句时，抬指高度应稍低；而演奏速度较慢、音符时值较长的乐句时，手指则应适当抬高。

④刚开始练习时要先放慢速度，然后逐渐加快。这种训练不是在同一遍练习里面由慢渐快，而是在第一遍练习时保持从头到尾慢速进行，熟练了之后，可以在第二遍或者第三遍加快速度，最后逐渐演变成快速运指练习。

平常不拿笛子也可进行手指各关节（尤其是第三关节）的放松和击打动作的训练，频率由慢渐快，越快越要保持松弛和弹性。无名指一般最不灵活，更要加强训练，小指不用时，要轻贴笛身，不要用小指活动来帮助其他手指。这样在以后吹奏各种颤音和装饰音时，就能轻松流畅，运用自如。

二、运指练习

练习曲1

$\frac{2}{4}$（全按作 $\underset{\cdot}{5}$）

5 7 6 1 | 7 2 1 7∨ | 6 1 7 2 | 1 3 2 1∨ | 7 2 1 3 | 2 4 3 2∨ | 1 3 2 4 | 3 5 4 3∨ |

2 4 3 5 | 4 6 5 4∨ | 3 5 4 6 | 5 7 6 5∨ | 4 6 5 7 | 6 1̇ 7 6∨ | 5 4 3 2 | 1 — ‖

练习曲2

$\frac{2}{4}$（全按作 $\underset{\cdot}{5}$）

5 7 6 1 7 2 1 7 | 6 1 7 2 1 3 2 1∨ | 7 2 1 3 2 4 3 2 | 1 3 2 4 3 5 4 3∨ |

2 4 3 5 4 6 5 4 | 3 5 4 6 5 7 6 5∨ | 4 6 5 7 6 1̇ 7 6 | 5 4 3 2 | 1 — ‖

三、学吹小乐曲

嘀哩嘀哩

潘振声 曲

$\frac{2}{4}$（全按作 $\underset{\cdot}{5}$）

稍快 活泼地

3 3 3 1 | 5̣ 5̣ 0 | 3 3 3 1 | 3 0 | 5 5 3 1 | 5̣ 5̣ 5̣ 5̣ |

6̣ 7̣ 1 3 | 2 0 | 3 3 3 1 | 5̣ 5̣ 0 | 3 3 3 1 | 3 0 |

5 6 5 6 | 5 4 3 1 | 5̣ 0 3 0 | 2 1 0 | 4 4 4 4 5 | 6 6 6 0 |

2 2 2 2 2 | 5 — | 1 1 1 1 2 | 3 3 3 0 | 5̣ 5̣ 5̣ 5̣ 5̣ | 2 — | 5 6 5 6 |

5 4 3 1 | 2 5̣ | 1 3 0 | 5 6 5 6 | 5 4 3 1 | 5̣ 0 3 0 | 2 1 0 ‖

牧羊曲

$\frac{4}{4}$ $\frac{2}{4}$（全按作 $\underset{\cdot}{5}$）

王立平 曲

第五天

吐音是笛子中最常用的技巧，有单吐、双吐、气吐等多种，它可以将旋律中的某些音断开，演奏出类似键盘乐器的跳音或者弓弦乐器顿弓的效果，要求演奏者清楚、干净、快速地吹出每个音。单吐是一切吐音的基础，练好单吐至关重要。

一、单吐详解

1.动作要领

用舌尖轻轻抵住上牙龈处，堵住气流呼出，然后口中发出"吐"的音，这时舌尖被气一下冲开，从而出现一股气团，将这一气团通过口风灌入笛腔，就产生了类似顿音的效果。

2.单吐的细分技法

单吐还有轻吐、气吐、唇吐等不同音响效果的细分技法，不同吐音的技法对于乐曲的表现力有着重大意义。

（1）轻吐

轻吐和普通单吐的区别在于舌头伸缩的距离和吐气的位置不同。轻吐的舌尖动作小，吐音点轻，发音圆润、柔和，且富有弹性。轻吐的练习方法是先在口中练发"区、区……"的音，这时你就会感到舌头伸缩范围缩短了，不是舌尖在撞击牙齿和嘴唇，而是舌头的前半部在微微地撞击着上颚。

（2）气吐

气吐运用较少，是不用舌头，而是用气吹出断音效果。吹奏时要依靠小腹的运动往里收，把气息从肺部、口腔压出，直接送入吹孔，发出类似"夫、夫……"的声音。气吐不适用于快速的乐句，常用于速度较慢的单音和乐句开始的第一个音。

（3）唇吐

唇吐的演奏法是把上下嘴唇合在一起，同时收紧两腮，然后用口腔的压力将它们冲开，就在上下嘴唇分开的同时，便会发出"普、普……"的声音，形成断音。唇吐在民间演奏中，特别是在一些戏曲的伴奏中使用较多。它的特点是似吐非吐，似连非连，发音清脆、圆滑、干净。

以上三种单吐所衍生出来的吐音我们可以在掌握了一定演奏技巧之后仔细体会一下，本章的重心还是要放在基本的单吐音练习上。

二、单吐练习

$\frac{4}{4}$（全按作 5̣）

$\underline{1^{\vee}0}$ $\underline{1^{\vee}0}$ $\underline{1^{\vee}0}$ $\underline{1^{\vee}0}$ | 1 — — — ᵛ| $\underline{2^{\vee}0}$ $\underline{2^{\vee}0}$ $\underline{2^{\vee}0}$ $\underline{2^{\vee}0}$ | 2 — — — ᵛ|

$\underline{3^{\vee}0}$ $\underline{3^{\vee}0}$ $\underline{3^{\vee}0}$ $\underline{3^{\vee}0}$ | 3 — — — ᵛ| $\underline{4^{\vee}0}$ $\underline{4^{\vee}0}$ $\underline{4^{\vee}0}$ $\underline{4^{\vee}0}$ | 4 — — — ᵛ|

$\underline{5^{\vee}0}$ $\underline{5^{\vee}0}$ $\underline{5^{\vee}0}$ $\underline{5^{\vee}0}$ | 5 — — — ᵛ| $\underline{6^{\vee}0}$ $\underline{6^{\vee}0}$ $\underline{6^{\vee}0}$ $\underline{6^{\vee}0}$ | 6 — — — ᵛ|

$\underline{7^{\vee}0}$ $\underline{7^{\vee}0}$ $\underline{7^{\vee}0}$ $\underline{7^{\vee}0}$ | 7 — — — ᵛ| $\underline{\dot{1}^{\vee}0}$ $\underline{\dot{1}^{\vee}0}$ $\underline{\dot{1}^{\vee}0}$ $\underline{\dot{1}^{\vee}0}$ | $\dot{1}$ — — — ᵛ|

$\underline{\dot{2}^{\vee}0}$ $\underline{\dot{2}^{\vee}0}$ $\underline{\dot{2}^{\vee}0}$ $\underline{\dot{2}^{\vee}0}$ | $\dot{2}$ — — — ᵛ| $\underline{\dot{1}^{\vee}0}$ $\underline{\dot{1}^{\vee}0}$ $\underline{\dot{1}^{\vee}0}$ $\underline{\dot{1}^{\vee}0}$ | $\dot{1}$ — — — ᵛ|

$\underline{7^{\vee}0}$ $\underline{7^{\vee}0}$ $\underline{7^{\vee}0}$ $\underline{7^{\vee}0}$ | 7 — — — ᵛ| $\underline{6^{\vee}0}$ $\underline{6^{\vee}0}$ $\underline{6^{\vee}0}$ $\underline{6^{\vee}0}$ | 6 — — — ᵛ|

$\underline{5^{\vee}0}$ $\underline{5^{\vee}0}$ $\underline{5^{\vee}0}$ $\underline{5^{\vee}0}$ | 5 — — — ᵛ| $\underline{4^{\vee}0}$ $\underline{4^{\vee}0}$ $\underline{4^{\vee}0}$ $\underline{4^{\vee}0}$ | 4 — — — ᵛ|

$\underline{3^{\vee}0}$ $\underline{3^{\vee}0}$ $\underline{3^{\vee}0}$ $\underline{3^{\vee}0}$ | 3 — — — ᵛ| $\underline{2^{\vee}0}$ $\underline{2^{\vee}0}$ $\underline{2^{\vee}0}$ $\underline{2^{\vee}0}$ | 2 — — — ᵛ|

$\underline{1^{\vee}0}$ $\underline{1^{\vee}0}$ $\underline{1^{\vee}0}$ $\underline{1^{\vee}0}$ | $\underline{\dot{1}^{\vee}0}$ $\underline{2^{\vee}0}$ $\underline{3^{\vee}0}$ $\underline{2^{\vee}0}$ | $\overset{\frown}{1}$ — — — | 1 — — — ‖

练习曲2

$\frac{2}{4}$（全按作 5̣）

1 2 3 4 5 6 7 | i 5 3 1ˇ | 2 3 4 5 6 7 i | 2̇ 6 4 2ˇ | 3 4 5 6 7 i 2̇ |

3̇ 7 5 3ˇ | 4 5 6 7 i 2̇ 3̇ | 4̇ i 6 4ˇ | 5 6 7 i 2̇ 3̇ 4̇ | 5̇ 2̇ 7 5ˇ |

5̇ 4̇ 3̇ 2̇ i 7 6 | 5 7 2̇ 5̇ˇ | 4̇ 3̇ 2̇ i 7 6 5 | 4 6 i 4̇ˇ | 3̇ 2̇ i 7 6 5 4 |

3 5 7 3̇ˇ | 2̇ i 7 6 5 4 3 | 2 4 6 2̇ˇ | i 7 6 5 4 3 2 | 1 — ‖

练习曲3

$\frac{3}{4}$（全按作 5̣）

5̣ 6̣ 1 2 3 5 | 5 3 2 1 6̣ 5̣ˇ | 6̣ 1 2 3 5 6 | 6 5 3 2 1 6̣ˇ | 1 2 3 5 6 i |

i 6 5 3 2 1ˇ | 2 3 5 6 i 2̇ | 2̇ i 6 5 3 2ˇ | 3 5 6 i 2̇ 3̇ | 3̇ 2̇ i 6 5 3 |

5 6 i 2̇ 3̇ 5̇ | 5̇ 3̇ 2̇ i 6 5ˇ | $\frac{2}{4}$ 3̇ 2̇ i 6 | 2̇ i 6 5ˇ | i 6 5 3 |

6̣ 5̣ 3 2ˇ | 5 3 2 1 | 3 2 1 6̣ˇ | 2 1 6̣ 5̣ | 1 — ‖

三、学吹小乐曲

步步高

吕文成 曲

$\frac{2}{4}$（全按作 5）

游击队歌

贺绿汀 曲

$\frac{4}{4}$（全按作 5）

第六天

双吐训练

一、双吐详解

1.动作要领

双吐是在单吐发"吐"字音的基础上紧跟着吹出类似"苦"的音，形成"吐苦、吐苦……"连续、快速、有力的音响效果。笛曲中快速的断音旋律适用于双吐演奏，双吐的运动频率比单吐要快，更适合演奏连续快速的音符。

2.双吐分类

双吐分为内吐和外吐，演奏符号为"TK"。

（1）双外吐

在单吐的基础上再加上一个喉腔动作，也就是当口腔刚刚发出"吐"音，舌尖收回之际，喉腔立即发出"苦"音，把"吐苦、吐苦……"连续吹奏，就成了"双外吐"。练习时首先要练习发音，待找到正确的发音位置后再到笛子上慢慢摸索练习。建议先从第三个孔的1音开始练起，然后逐渐去练习其他的低音和高音。

（2）双内吐

双内吐的正确发音法是在双外吐的基础上把舌头再往里收一些，发出类似"区肯"的音，双内吐比双外吐柔和、圆润，适宜吹奏轻快、诙谐的曲调。

双吐练习时可先不用笛子，做好吹笛口型，在口腔内反复练"吐苦"二字，练习时需注意舌头动作要敏捷、短促，高音舌尖靠外，低音舌尖靠里，口风要对准吹孔。

由于舌头部位用气的感觉不同，往往"苦"字力度要比"吐"字稍轻，因此练习中要加强"苦"字的力度和弹性，做到两音力度平衡，使发音清楚，有弹性。

二、双吐练习

本章的练习曲可以先用外吐练习，熟练后再尝试内吐。

练习曲 1

$\frac{2}{4}$（全按作 $\underline{5}$）

```
T K T K T K T K │ T K T K T K T K │ T K T K T K T K │ T K T K T K T K │
1 1 3 3 2 2 1 1 │ 2 2 4 4 3 3 2 2 │ 3 3 5 5 4 4 3 3 │ 4 4 6 6 5 5 4 4 │

T K T K T K T K │ T K T K T K T K │ T K T K T K T K │ T K T K T K T K │
5 5 7 7 6 6 5 5 │ 6 6 i i 7 7 6 6 │ 7 7 2̇ 2̇ i i 7 7 │ i i 3̇ 3̇ 2̇ 2̇ i i │

T K T K T K T K │ T K T K T K T K │ T K T K T K T K │ T K T K T K T K │ T K T K T K T K │
2̇ 2̇ 4̇ 4̇ 3̇ 3̇ 2̇ 2̇ │ i i 3̇ 3̇ 2̇ 2̇ i i │ 7 7 2̇ 2̇ i i 7 7 │ 6 6 i i 7 7 6 6 │ 5 5 7 7 6 6 5 5 │

T K T K T K T K │ T K T K T K T K │ T K T K T K T K │ 结束句
4 4 6 6 5 5 4 4 │ 3 3 5 5 4 4 3 3 │ 2 2 4 4 3 3 2 2 ║ 1 — │ 1  0 ‖
```

练习曲 2

$\frac{2}{4}$（全按作 $\underline{5}$）

```
T K T K T K T K │ T K T K T K T K │ T K T K T K T K │ T K T K T K T K │ T K T K T K T K │
5 6 7 1 2 3 4 5 │ 6 7 1 2 3 4 5 6 │ 7 1 2 3 4 5 6 7 │ 1 2 3 4 5 6 7 i │ 2 3 4 5 6 7 i 2̇ │

T K T K T K T K │ T K T K T K T K │ T K T K T K T K │ T K T K T K T K │ T K T K T K T K │
3 4 5 6 7 i 2̇ 3̇ │ 4 5 6 7 i 2̇ 3̇ 4̇ │ 5 6 7 i 2̇ 3̇ 4̇ 5̇ │ 6 7 i 2̇ 3̇ 4̇ 5̇ 6̇ │ 6̇ 5̇ 4̇ 3̇ 2̇ i 7 6 │

T K T K T K T K │ T K T K T K T K │ T K T K T K T K │ T K T K T K T K │ T K T K T K T K │
5̇ 4̇ 3̇ 2̇ i 7 6 5 │ 4̇ 3̇ 2̇ i 7 6 5 4 │ 3̇ 2̇ i 7 6 5 4 3 │ 2̇ i 7 6 5 4 3 2 │ i 7 6 5 4 3 2 1 │

T K T K T K T K │ T K T K T K T K │ T K T K T K T K │ T      T
7 6 5 4 3 2 1 7 │ 6 5 4 3 2 1 7 6 │ 5 4 3 2 1 7 6 5 │ 1 — │ 1 — ‖
```

三、学吹小乐曲

陕北好（片段）

$\frac{2}{4}$（全按作 $\underline{2}$） 高 明 曲

‖: 5 6 5 6 5 6 5 2 | 5 6 5 6 5 6 5 2 | 5 6 5 6 i 2 6 5 | 1 2 3 6 1 6 5 |

5 6 5 6 i 2 6 5 | 1 2 3 5 2 3 2 3 | 5 6 5 2 3 2 1 6 |

5 0 5 6 1 2 :‖ 5 5 6 i 6 5 | 1 2 3 5 2 0 | i 2 6 6 i 6 | 2 5 － ‖

红领巾列车奔向北京（片段）

$\frac{2}{4}$（全按作 $\underline{5}$） 曲 祥 曲

3 7 i 5 | 3 7 i 5 | 5 7 i 2 4 | 3 i 5 | 3 7 i 5 |

3 7 i 5 | 5 7 i 2 4 | 3 2 i | 6 3 6 i 6 | 7 7 7 7 |

7 i 2 i 7 6 5 #4 | 5 5 5 5 | 6 3 6 i 6 | 7 7 7 7 | 5 7 2 4 3 4 5 3 | i 5 i 0 ‖

三吐训练

一、三吐详解

三吐是由一个单吐加一个双吐组合而成：吐吐苦 或 吐苦吐 或 吐苦吐（3） 苦吐苦（3）

三吐也分为外吐和内吐。"三外吐"由"双外吐"和"单外吐"联合构成，而"三内吐"则由"双内吐"和"单内吐"构成。

在进行三吐练习时同样需要由慢渐快，由低音开始逐渐转向高音练习。三吐最宜表现欢快、跳跃、激奋的感情，它能够较长时间地连续吹奏，达成非常好的演奏效果。三吐在一些独奏曲中用得很多，已成为笛子演奏中不可缺少的演奏技法。

二、三吐练习

练习曲 1

$\frac{2}{4}$（全按作 5̣）

练习曲2

$\frac{2}{4}$（全按作 5̣）

```
 T   T K T   T K   T   T K T   T K   T   T K T   T K   T   T K T   T K   T   T K T   T K   T   T K T   T K
 1   1 2 3   3 1 | 2   2 3 4   4 2 | 3   3 4 5   5 3 | 4   4 5 6   6 4 | 5   5 6 7   7 5 |
     3     3           3     3           3     3           3     3           3     3

 T   T K T   T K   T   T K T   T K   T   T K T   T K   T   T K T   T K   T   T K T   T K
 6   6 7 1̇   1̇ 7 | 1̇   1̇ 2̇ 3̇   3̇ 1̇ | 2̇   2̇ 3̇ 4̇   4̇ 2̇ | 3̇   3̇ 4̇ 5̇   5̇ 3̇ | 4̇   4̇ 2̇ 3̇   3̇ 1̇ |
     3     3           3     3           3     3           3     3           3     3

 T   T K T   T K   T   T K T   T K   T   T K T   T K   T   T K T   T K
 2̇   2̇ 7 1̇   1̇ 6 | 7   7 5 6   6 4 | 5   5 3 4   4 2 | 3   3 1 2   2 7̣ | 1   —  | 1   0  ‖
     3     3           3     3           3     3           3     3
```

三、学吹小乐曲

黄杨扁担

$\frac{2}{4}$（全按作 5̣）

四川民歌

```
 T K T  T K      T   T   T T K   T       T K T K   T
 3 5 3  5 3 5  | 3   5   5 3 5 | 6   6 5 3 5 | 3   —  | 6 6 7 7 6 5 | 6 7 7 6 5 |
              T K T K              T   T   T K T      T  T   T T K T

 T   T   T K T   T   T K T   T K   T K T K   T   T   T K T   T   T K T   T K T K   T
 3   3 2 1 6̣ | 2 3 5 3 2 1 | 2 1 6 1 6̣ | 3 3 2 1 6 | 2 3 5 3 2 1 | 2 1 6 1 6̣ ‖
```

娃哈哈

$\frac{2}{4}$（全按作 5̣）

石 夫编曲

```
 T   T   K T K     T T K   T     T   T T K   T     T   T K T       T   T T   T K     T   T K T   T K
 6̣  3   3 3 3  | 4 4 6   3 | 2   2 2 2 1 | 2 2 3 6̣ | 2   2 2 2 6̣ 7̣ | 1 1 1 1 7̣ 6̣ |
 ·

 T   K K T   T K T K     T   T K T     T   T K T   T K     T   T K T   T K     T   T K T K T K   T   T K T
 7̣ 7̣ 7̣ 7̣ 7̣ 2̣ 1̣ 7̣ | 6̣   6̣   6̣ | 2   2 2 2 6̣ 7̣ | 1 1 1 1 7̣ 6̣ | 7̣ 7̣ 7̣ 7̣ 2̣ 1̣ 7̣ | 6̣   6̣   6̣ ‖
```

综合训练

经过一周的学习，我们对竹笛的理论知识有了一定的了解，对全按作 $\underset{\cdot}{5}$ 的指法和单吐、双吐、三吐这三项吐音技巧也有了初步的认识。也许在练习过程中我们遇到了很多问题，如笛子吹不响，指孔按不紧，吹久了两腮酸、头昏眼花等。这些都是常见的问题，由于刚开始掌握不好正确的用气方法，气息控制能力也比较弱，容易用力过猛，使整个面部肌肉过于紧张，最终造成上述种种问题。

想要解决这些问题，就需要每天坚持长音练习，加强气息控制能力，用缓吹的方法把气息慢慢地吹入笛子，同时注意不要用力过猛。

加强此类练习的目的有两个：增加肺活量和加强小腹及唇部肌肉的控制能力。练习的时间久了，不但能练出足够的气息，还能使唇部、面部肌肉的控制能力随之增强。这样一来两腮酸、头昏眼花的现象就会一去不复返了。

今天我们通过练习乐曲复习本周的指法和吹奏技巧，从而巩固基础，及时发现不足，加强训练，提升演奏水平。

综合练习

小鸭子

$\frac{2}{4}$（全按作 $\underset{\cdot}{5}$）　　　　　　　　　　　　　　　　　　　　　　潘振声 曲

中速 稍快

卖报歌

$\frac{2}{4}$（全按作 $\underset{\cdot}{5}$）

聂耳曲

5　5　5　| 5　5　5 | 3　5　6　53 | 2　3　5 | 5　3　5　32 | 1　3　2 |

3　3　2　| 6　1　2 | 6　　6　5 | 3　6　5 | 5　3　2　3 | 5　　— |

5　3　2　3 | 5　3　2　3 | 6　1　2　3 | 1　　0 | 5　555 | 5　555 |

3　556　53 | 2　335 | 5　335　32 | 1　332 | 3　332 | 6　112 |

6　666　55 | 3　665　55 | 5　332　33 | 5　555　55 | 5　332　33 | 5　332　33 |

6　112　33 | 1　　0 | 55555 | 55555 | 33556653 | 22335 |

55335532 | 11332222 | 33332222 | 66612222 | 66666665 | 33665555 |

55332233 | 55555555 | 55332233 | 55332233 | 66112233 | 1　0　0 ‖

全按作 2̣ 的指法练习

一、全按作 2̣ 指法表

指　法	音　名	吹　法
●●●●●●	2̣	缓吹
●●●●●○	3̣	缓吹
●●●●◐○	4̣	缓吹
●●●○○○	5̣	缓吹
●●○○○○	6̣	急吹
●○○○○○	7̣	急吹
○●●○○○	1	急吹
○●●●●●	2	急吹
●●●●●○	3	急吹
●●●●◐○	4	急吹
●●●○○○	5	急吹
●●○○○○	6	急吹
●○○○○○	7	超吹
○●●●●○	i̇	超吹
○●●●●●	2̇	超吹
●●○●●○	3̇	超吹

二、各音按音要点及示范图

（1）2̣音

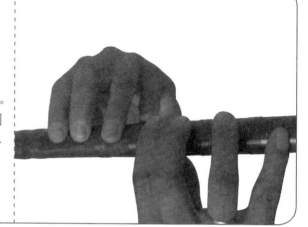

在吹奏"2̣"音时，六个手指按严全部六个发音孔。

吹奏方法用"缓吹"，气流速度缓、轻，口腔空间呈圆形，唇部肌肉略松。此音是低音区中最难吹的一个音，气流速度最缓慢，必须多加练习。

（2）3̣音

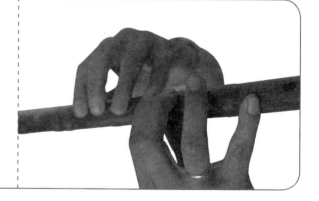

在吹奏"3̣"音时，手指按闭第二、三、四、五、六孔，开放第一孔。吹奏方法用"缓吹"。

（3）4̣音

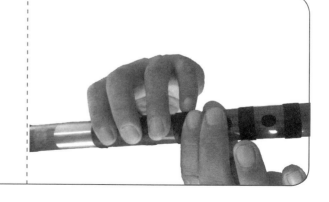

在吹奏"4̣"音时，手指按闭第三、四、五、六孔，半开第二孔，开放第一孔。吹奏方法用"缓吹"。

（4）$\underset{.}{5}$ 音

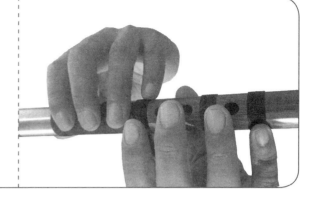

　　在吹奏"$\underset{.}{5}$"音时，手指按闭第四、五、六孔，开放第一、二、三孔。吹奏方法用"缓吹"。

（5）$\underset{.}{6}$ 音

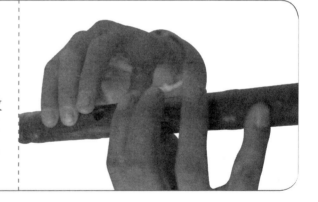

　　在吹奏"$\underset{.}{6}$"音时，手指按闭第五、六孔，开放第一、二、三、四孔，吹奏方法用"急吹"。气流速度略急而有力，口腔空间呈扁狭状态，唇部肌肉略紧，有一定力度。

（6）$\underset{.}{7}$ 音

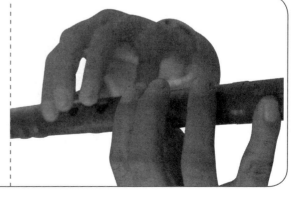

　　在吹奏"$\underset{.}{7}$"音时，手指按闭第六孔，开放第一、二、三、四、五孔，吹奏方法用"急吹"。

（7）1音

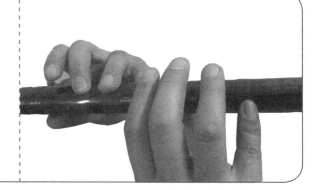

在吹奏"**1**"音时，手指按闭第四、五孔，开放第一、二、三、六孔。吹奏方法用"急吹"。

（8）2音

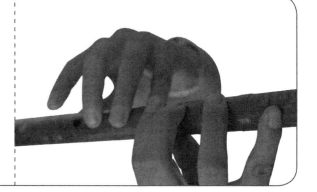

在吹奏"**2**"音时，手指按闭第一、二、三、四、五孔，开放第六孔。吹奏方法用"急吹"。

（9）3音

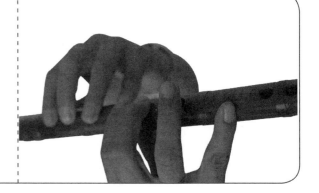

在吹奏"**3**"音时，手指按闭第二、三、四、五、六孔，开放第一孔。吹奏方法用"急吹"。

（10）4 音

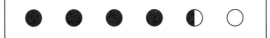

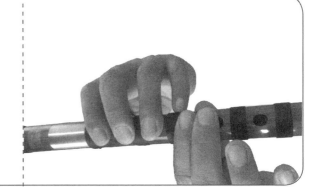

在吹奏"**4**"音时，手指按闭第三、四、五、六孔，半开第二孔，开放第一孔。吹奏方法用"急吹"。

（11）5 音

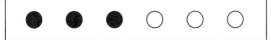

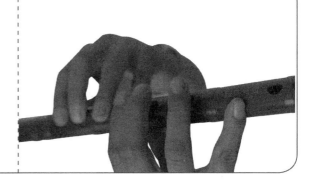

在吹奏"**5**"音时，手指按闭第四、五、六孔，开放第一、二、三孔。吹奏方法用"急吹"。

（12）6 音

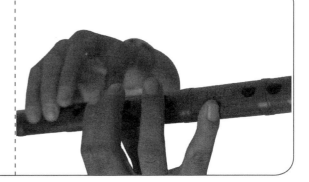

在吹奏"**6**"音时，手指按闭第五、六孔，开放第一、二、三、四孔。吹奏方法用"急吹"。

（13）7音

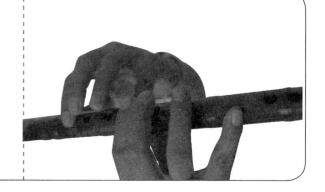

在吹奏"**7**"音时，音时，手指按闭第六孔，开放第一、二、三、四、五孔，吹奏方法用"超吹"。这种方法的气流速度急而有力，口腔空间狭窄，唇部肌肉紧张。

（14）i音

在吹奏"**i**"音时，手指按闭第二、三、四、五孔，开放第一、六孔。吹奏方法用"超吹"。

（15）2 音

在吹奏"**2**"音时，手指按闭第一、二、三、四、五孔，开放第六孔。吹奏方法用"超吹"。

（16）$\dot{3}$音

在吹奏"$\dot{3}$"音时，手指按闭第二、三、五、六孔，开放第一、四孔。吹奏方法用"超吹"。

三、全按作 $\underset{\cdot}{2}$ 指法练习

练习曲 1

$\frac{4}{4}$（全按作 $\underset{\cdot}{2}$）

$\underset{\cdot}{5}$ — — — ∨ | $\underset{\cdot}{6}$ — — — ∨ | $\underset{\cdot}{7}$ — — — ∨ | 1 — — — ∨ | 2 — — — ∨ |

3 — — — ∨ | 4 — — — ∨ | 5 — — — ∨ | 5 — — — ∨ | 4 — — — ∨ | 3 — — — ∨ |

2 — — — ∨ | 1 — — — ∨ | $\underset{\cdot}{7}$ — — — ∨ | $\underset{\cdot}{6}$ — — — ∨ | $\underset{\cdot}{5}$ — — — ∨ | $\overset{\triangle}{1}$ — — — ∨ ‖

练习曲 2

$\frac{4}{4}$（全按作 $\underset{\cdot}{2}$）

$\underset{\cdot}{5}$ — $\underset{\cdot}{7}$ — | $\underset{\cdot}{6}$ — 1 — ∨ | $\underset{\cdot}{7}$ — 2 — | 1 — 3 — ∨ | 2 — 4 — | 3 — 5 — ∨ |

4 — 6 — | 5 — 7 — ∨ | 6 — $\dot{1}$ — | 7 — $\dot{2}$ — | $\dot{1}$ — — — ∨ | $\dot{1}$ — 6 — |

7 — 5 — ∨ | 6 — 4 — | 5 — 3 — ∨ | 4 — 2 — | 3 — 1 — ∨ | 2 — $\underset{\cdot}{7}$ — | 1 — — — ‖

四、学吹小乐曲

牧民新歌（片段）

$\frac{4}{4}$（全按作 $\underset{\cdot}{2}$）

简广易 曲

慢板 深情地

恋人心

$\frac{4}{4}$（全按作 $\underset{\cdot}{2}$）

张超 曲

节奏训练

一、节奏的意义

节奏是指音乐旋律进行中音符的长短和强弱等。节奏是音乐的灵魂与骨架，它不仅将乐音有机地进行组织，推动音乐运动形成有序发展的音乐，更赋予了音乐强大的生命力。

不同的节奏所带给人们的感觉是不同的，例如：圆舞曲的节奏是优雅而富有动感的，人们听了就想随节奏舞动；摇篮曲是把圆舞曲的节奏加以变化，成为轻轻摇动着摇篮的节奏，曲子就显得甜蜜、安详、温馨；进行曲的节奏给人一种稳定、庄严、规矩的感觉，听起来肃穆庄严，如行进般有动力。所有的音乐作品都有自己的节奏特征，而同一首作品中的节奏又是不停变化着的，就是这些节奏触动了人们的心弦，快乐的、悲伤的、甜美的、怪异的，给人以鲜明的色彩。可是如果改变节奏，即使其他音乐要素不变，音乐的色彩及情感也会马上变得不同，这便是节奏的美妙之处。如果音乐没有节奏就失去了表达思维的能力，所以节奏训练在学好音乐中占有重要的位置。

常见节奏型有四分节奏、八分节奏、三连音节奏、十六分节奏、附点节奏、切分节奏等。通过节奏训练，可以使我们的节奏感增强，从而在乐曲演奏中体现出明确而又自然的节拍强弱感，从容地依据乐曲风格、表情的需要，保持速度的稳定、统一，令人信服、合乎逻辑地弹奏出各种非均分律节奏，如渐快、渐慢、突快、突慢、散板等。

二、节奏练习

练习曲1

$\frac{4}{4}$（全按作 **2**）　　　　　　　　　　　　　　　　　　　郑智化 曲

练习曲 2

$\frac{2}{4}$（全按作 **5**）

曲 祥 曲广义 曲

```
 T  K  T  K    TKTKTKTK
 5  5  5  5 | 66553311 | 5  2  2  2 | 33227755 | 33556677 |

 11223355 | 6  6  6  6 | 553120 |  T  K    K    TKTKTKTK
                                    5  5  0  5 | 66553311 |

 5  2  0  2 | 33227755 | 33223355 | 66556611 | 22225555 |

 1  0  0  1 | ii776655 | 44332211 | 2̇2̇ii7766 | 55443322 |

 33332222 | 5  0  0  5 | ii776655 | 44332211 | 2̇2̇ii7766 |

 55443311 | 22225555 | 1  0  0 | 55555555 | 66553311 |

 55222222 | 33227755 | 33556677 | 11223355 | 66666666 |

 553120 | 55555555 | 66553311 | 66666666 | 77665533 |

 >
 ii776655 | 44332211 | 2̇2̇ii7766 | 55443322 | 5 0 5 0 | 1 0 0 ‖
```

练习曲3

$\frac{4}{4}$（全按作 $\underset{.}{5}$）

陈 良 曲

（乐谱：简谱）

三、学吹小乐曲

自新大陆交响曲

$\frac{2}{4}$（全按作 $\underset{.}{2}$）

德沃夏克 曲

洋娃娃和小熊跳舞

$\frac{2}{4}$（全按作 $\underset{.}{5}$）

佚 名 曲

第十一天

倚 音 训 练

一、倚音详解

1. 倚音分类

倚音是按着小音符的指法，吐开的瞬间换成后面的大音符的指法。倚音演奏时所占的时间，是从本音中抽出来的，不能增加原有拍子的时值。

倚音分为单倚音和复倚音。例如：

2. 技术要领

吹奏单倚音时，小音符用吐奏，本音不用吐奏。如果单倚音在强拍上，小音符就要吹得强一些。

吹奏复倚音时，第一个小音符用吐奏，其他音（包括本音）都不用吐奏，但要吹得连贯些，因为几个小音符只占本音符时值的一小部分，所以吹得越快越好。如果复倚音在强拍上，则要把本音吹得强一些。

二、倚音练习

练习曲 1

$\frac{3}{4}$（全按作 **5**）

练习曲 2

$\frac{4}{4}$（全按作 **5**）

三、学吹小乐曲

渔舟唱晚（片段）

$\frac{4}{4}$（全按作 $\underline{5}$）

古 曲

（五线简谱乐曲，此处为工尺谱/简谱记谱）

扬鞭催马运粮忙（片段）

$\frac{2}{4}$（全按作 $\underline{2}$）

魏显忠 曲

（简谱乐曲）

赠音训练

一、赠音详解

赠音是在本音结束前的一刹那立即停止吹奏，同时用手指将赠音带出。呼气停住的时间一定要准确、果断，这样才能与手指很好地配合。停早了，本音时值已结束但赠音未出现；停晚了，造成赠音过早出现时值太长，就不是赠音了。

吹好赠音，主要靠气息运用与手指的协调配合，使赠音出现的时间恰到好处，回味深长。

例如：$\frac{2}{4}$拍全按作 $\underline{2}$ 指法 $\underline{6} - \overset{1}{7} \mid$，当"$\underline{6} -$"音吹到一拍半之后，迅速放开六孔，使它出现一种短促的尾余音。

在南北方许多民间笛谱中，赠音的记谱不详，有时用"贝"字表示，有时无任何符号标记，全靠吹奏者领悟。赠音在本音之上之下都可以，二度、三度、四度、五度都行，一般三度、四度比较常用。因此我们在处理南北地区民间乐曲时，根据具体的风格与特点，适当运用赠音技巧来美化旋律的进行，切不可乱用。

二、学吹小乐曲

歌唱二小放牛郎

李劫夫 曲

小燕子

4/4 （全按作 5̣）

小行板

王云阶 曲

3 5 1̇ 6 5 － | 3 5 6 1̇ 5 － ⁷ | 1̇· 3̇ 2 1̇ | 2̇ 1̇ 6 1̇ 5 － | 3· 5 6 5 6 |

1̇ 2̇ 5 6 － ⁷ | 3 2 1 2 － | 2 2 3 5 5 | 1̇ 2 3 5 － | 3 5 1̇ 6 5 － |

3 5 6 1̇ 5 － ⁷ | 1̇· 3̇ 2 1̇ | 2̇ 1̇ 6 1̇ 5 － | 3· 5 6 5 6 | 1̇ 2̇ 5 6 － ⁷ |

3· 1̇ 6 5 | 3 2 1 2 － | 2· 3 5 － | 1̇· 3̇ 2 1̇ | 2̇ 1̇ 5 6 1̇ － ‖

谁不说俺家乡好

4/4 （全按作 2̣）

中速 民歌风格

吕其明等曲

1 1 2 1 3 5· 6 | 5 2 3 5 5 1· | 1 1 2 3 5 3 2 6 7 2 |

6̣ 5̣ 2 3 5 － ⁷ | 6 6 1 3 5 2 3 2 1 6 | 2 7 3 2 5 6 ⁷ |

0 6̣ 1 2 3 5 3 2 7 | 6 5 6 7 2 6 5 － | 5 － － 5 6 | 3· 5 3 2 7 5 3 2 |

5 1 2 1 － | 0 6̣ 1 2 3· 6 5 3 | 23 2· 7 6 5 6 7 2 6 | 5 － － 0 ‖

78

一、颤音详解

1. 技术要领

颤音是先将本音发出，接着迅速而均匀地开闭本音的上一音孔，使本音与其上方大二度或小二度的音迅速地交替出现，最后落到本音。例如：

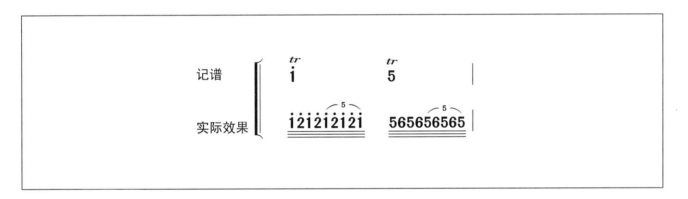

（1）大二度颤音

如："$\overset{tr}{1}$"音。奏法是将本音（**1**音）上方音孔的"**2**"音手指作上下快速均匀交替开闭，最后落在本音上形成大二度颤音。

（2）小二度颤音

如："$\overset{tr}{3}$"音。奏法是将本音（**3**音）上方音孔的"**4**"音手指作上下快速均匀交替开闭，最后落在本音上形成小二度颤音。

（3）三度颤音

如果是三度颤音，奏法是先将本音发出，接着迅速而均匀地开闭本音上方的三度音孔（需要用本音按音手指和上方手指同时击打音孔），使本音与其上方大三度或小三度的音迅速交替出现，最后落到本音。

2.练习方法

颤音是一种常用技巧，在练习颤音时要使每个手指都能独立完成颤音技巧，注意三度颤音是两个手指同时动作，要求迅速而均匀，不得忽快忽慢。颤音的快慢（手指运动的频率）要根据乐曲的感情和速度而定。在实际演奏中，颤音有由慢渐快的，也有由慢渐快再渐慢回到本位音不颤的。

颤音练习时大小臂、手腕、手指的肌肉均要自然松弛，先慢练，然后逐渐加快。可进行以下三种有效的练习方法。

（1）长颤音练习

练习时需用一根手指进行来回颤动练习并保持较长时间，这样可以提升手指的灵活性及耐久力，在进行演奏时，保障演奏效果。

进行长颤音训练时，要做到时间的持久和颤音动作的密集，同时也要重视手指击打音孔的"力道"大小及"借力"反弹效果，使演奏出的声音有颗粒感。这一点经常会被忽略掉，在练习的过程中要多加留意。

（2）小颤音练习

练习时需使用单个手指来回快速地颤动，用击打的方法来提升惯性以及弹力力度，这样才能更好地形成短而密集的颤音。该练习方法比较注重小幅度颤动，需要将"反弹"和"灵巧"展现出来，这是实现手指爆发力以及进行快速练习的有效通道。

（3）击打音孔练习

这种练习要求手指要抬高，进行强力击打，注意在击打过程中需体现出持久耐力以及爆发力。该练习应该基于前臂肌群、指肌的训练，是进行手指爆发力及耐力练习的最佳途径。在进行练习时，需要注意克服手指的酸痛感，保障练习顺利进行。

练习过程中两手的无名指灵活性相对差些，因此要多加强无名指的训练。

二、颤音练习

于海力 曲

三、学吹小乐曲

彩云追月

任 光 整理重编

$\frac{4}{4}$（全按作 $\underline{5}$）

(numbered musical notation - 彩云追月)

采茶扑蝶

福建民间乐曲

$\frac{2}{4}$（全按作 $\underline{5}$）

(numbered musical notation - 采茶扑蝶)

滑音训练

一、滑音详解

滑音分为上滑音、下滑音、复滑音。

1.上滑音技术要领及示范图

演奏上滑音时，手指由较低的音孔向较高的音孔方向顺次逐个圆滑抹动抬起，同时气息加以配合，口劲由小渐大，风门由大渐小，口风由缓渐急、由粗渐细。如下面的谱例及示范图（图7-A、B、C）：

（1）上滑音谱例

$$\frac{2}{4} 1 \nearrow 2 \ |$$

（2）上滑音示范图

全按作 5̣ 指法

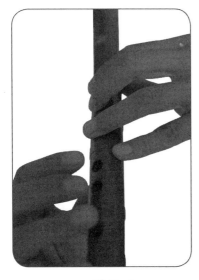

图7-A

先吹出1音一拍左右的时值

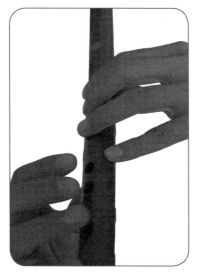

图7-B

左手无名指逐渐向第五孔方向抹动

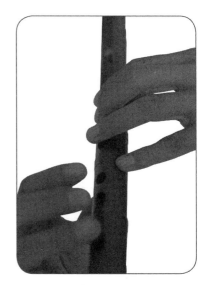

图7-C

完全开放第四孔，吹出2音

2. 下滑音技术要领及示范图

演奏下滑音时，手指由较高的音孔向较低的音孔方向顺次逐个圆滑抹动抬起，同时气息加以配合，口劲由大渐小，风门由小渐大，口风由急渐缓、由细渐粗。如下面的谱例及示范图（图8-A、B、C）：

（1）下滑音谱例

$\frac{2}{4}$ 2 ↘ 1 |

（2）下滑音示范图

全按作 5̣ 指法

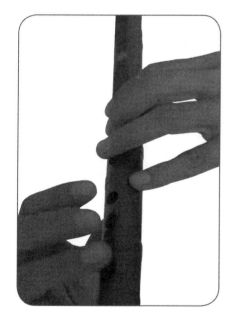

图 8-A

先吹出2音一拍左右的时值

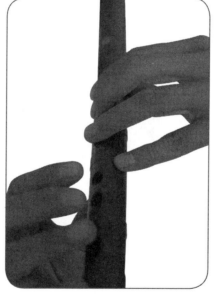

图 8-B

手无名指逐渐向
第四孔方向抹动

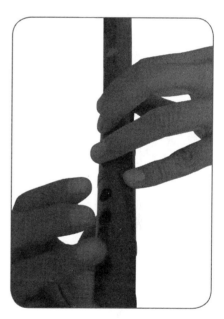

图 8-C

完全按闭第四孔，吹出1音

3. 复滑音技术要领及示范图

复滑音是将上下滑音的奏法交替结合使用的一种技法，演奏时要注意按孔手指滑抹的开闭过程要与气息控制、口风、口劲、风门几者之间密切配合，使音与音之间圆滑无任何阻碍。

如下面的谱例及示范图（图9-A～图9-E）：

（1）复滑音谱例

$$\frac{2}{4} \underline{1 \nearrow 2} \ \searrow 1 \ |$$

（2）复滑音示范图

全按作 $\underset{\cdot}{5}$ 指法

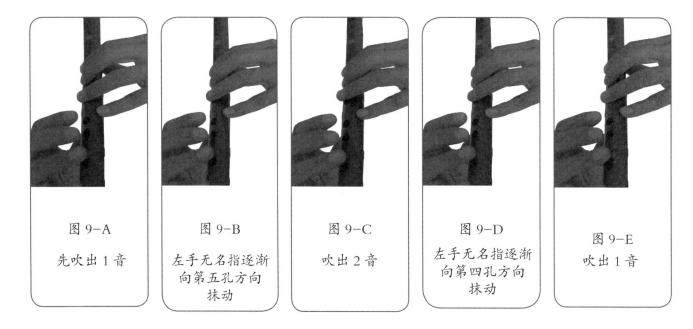

图 9-A	图 9-B	图 9-C	图 9-D	图 9-E
先吹出1音	左手无名指逐渐向第五孔方向抹动	吹出2音	左手无名指逐渐向第四孔方向抹动	吹出1音

滑音在实际应用中用的较多的指法是二（右手中指）、三（右手食指）指和五（左手中指）、六指（左手食指）的三度滑音，其次是三、四指的三度滑音。传统笛曲中多使用一、二、三指和二、三、四指的四度滑音。另外还有表现模拟人声、鸟鸣时常用的特殊滑音技法，这是滑音技法的综合运用，需要在大量实践中逐步掌握。

二、学吹小乐曲

对 花

2/4（全按作 $\underline{5}$ ）

河北民歌

$\dot{2}\ \dot{5}\ \dot{2}\ \dot{1}\ |\ \dot{2}\quad \dot{5}\ |\ 6\cdot\ \dot{1}\ 6\ \dot{1}\ |\ \dot{2}\quad -\ \vee |\ 6\ \dot{2}\ 6\ 5\ |\ 6\ \dot{2}\ 6\ 5\ |$

$4\cdot\ 5\ \dot{1}\ 3\ |\ 2\quad -\ \vee |\ 6\cdot\ 5\ 4\ 5\ |\ \overset{6}{\underset{\frown}{}}\dot{2}\quad -\ |\ 4\cdot\ 5\ \dot{1}\ 3\ |\ 2\quad -\ \vee |$

$6\cdot\ 5\ 4\ 5\ |\ \overset{6}{\underset{\frown}{}}\dot{2}\quad -\ |\ 4\cdot\ 5\ \dot{1}\ 3\ |\ 2\quad -\ \vee |\ \dot{2}\cdot\quad \dot{1}\ |\ \dot{2}\quad \dot{5}\ |$

$6\cdot\ \dot{1}\ 6\ \dot{1}\ |\ \dot{2}\quad -\ \vee |\ 6\ \dot{2}\ 6\ 5\ |\ 6\ \dot{2}\ 6\ 5\ |\ 4\cdot\ 5\ \dot{1}\ 3\ |\ 2\quad -\ ‖$

绣金匾

2/4（全按作 $\underline{5}$ ）

陕北民歌

中速 赞颂地

$6\ \dot{2}\ 5\ 6\ |\ \dot{2}\cdot\ \dot{3}\ \dot{2}\ \dot{1}\ |\ 6\ \dot{1}\ 6\ 5\ |\ 4\cdot\quad 5\ |\ 6\quad 6\ \dot{2}\ |\ 6\ 5\ 4\ 3\ |$

$2\cdot\ 5\ 6\ 5\ |\ 2\quad -\ \vee ‖:\dot{2}\quad \dot{1}\ 6\ |\ \dot{2}\quad \dot{5}\ 3\ |\ 2\quad \dot{3}\ \dot{2}\ |\ \dot{1}\quad 6\ \vee |$

$\dot{2}\quad \dot{3}\ \dot{5}\ |\ \dot{3}\ \dot{2}\ \dot{1}\ 7\ |\ 6\cdot\ 5\ 4\ 2\ |\ 5\quad -\ \vee |\ 6\ \dot{2}\ 5\ 6\ |\ \overset{23}{\underset{\frown}{}}\dot{2}\cdot\quad \dot{1}\ |$

$6\cdot\ \dot{1}\ 6\ 5\ |\ 4\cdot\quad 5\ |\ 6\quad 6\ \dot{2}\ |\ 6\ 5\ 4\ 3\ |\ 2\cdot\quad 5\ |\ 2\quad -\ \vee |\ 6\ \dot{2}\ 5\ 6\ |$

$\dot{2}\cdot\ \dot{3}\ \dot{2}\ \dot{1}\ |\ 6\ \dot{1}\ 6\ 5\ |\ 4\cdot\quad 5\ |\ 6\quad 6\ \dot{2}\ |\ 6\ 5\ 4\ 3\ |\ 2\cdot\ 5\ 6\ 5\ |\ 2\quad -\ :‖$

信天游

陕北民歌

$\frac{2}{4}$（全按作 5̣）

节奏 自由

中速、稍快

节奏自由 慢

历音训练

一、历音详解

历音分为上历音和下历音。

1. 上历音技术要领及示范图

上历音奏法：先吹响第一音（低音），紧接着各手指从低音依次快速敏捷而有弹性地过渡到最高音，此时气流由缓到急，口风由粗渐细，风门由大渐小，口劲由松渐紧。如下面的谱例及示范图。

（1）上历音谱例

记谱	$\overset{5}{\underset{}{}}$ ⌇ $\dot{2}$ —	
实际效果	$\underline{567\dot{1}}$ $\dot{2}$ —	

（2）上历音示范图

全按作 $\underset{\cdot}{5}$ 指法

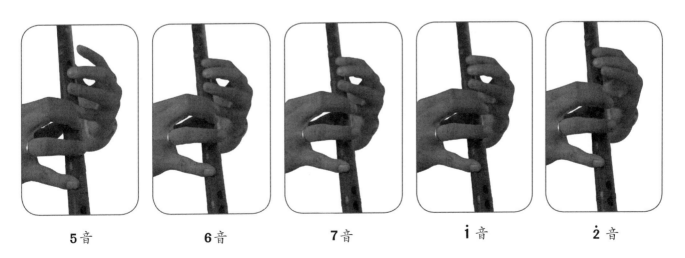

| 5音 | 6音 | 7音 | $\dot{1}$音 | $\dot{2}$音 |

2. 下历音技术要领及示范图

下历音奏法：先吹响第一音（高音），紧接着各手指从高音依次快速敏捷而有弹性地过渡到最低音，此时气流由急渐缓，口风由细渐粗，风门由小渐大，口劲由紧渐松。如下面的谱例及示范图。

（1）下历音谱例

（2）下历音示范图

全按作 5 指法

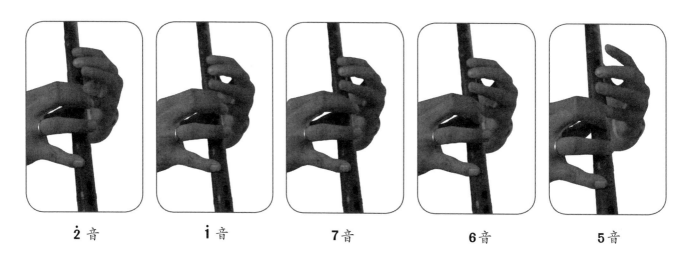

历音有时会上下交替使用，要求各手指运指要灵活，气息控制与口风、口劲等方面的配合要协调，每个音过渡必须清楚干净。例如：

历音的特点是干脆、铿锵，它既可用于表现活泼的情趣，又可塑造各种音乐形象。所以演奏历音时手指和气息一定要密切配合，呼吸、口劲要随着音的高低而变化，将声音吹响、吹准，手指自然放松，起落均匀、果断，使经历的每个音都十分清楚、流畅、富有弹性，好像快速上下楼梯那样一级一级地出现。不要有的音快，有的音慢，防止出现不连贯的现象和滑奏效果。历音开始的第一个音多用吐音，使发音清晰、结实，其余的音则一气呵成。手指开闭离音孔不能过低或过高，过低发音沉闷，过高则影响快速运指，不能漏音，要干净利落。

二、历音练习

练习曲1

$\frac{2}{4}$（全按作 $\underline{5}$）

练习曲2

$\frac{2}{4}$（全按作 $\underline{2}$）

吕其明等 曲

三、学吹小乐曲

<h1 style="text-align:center">荫中鸟（片段）</h1>

$\frac{2}{4}$（全按作 5̣）

刘管乐 曲

<h1 style="text-align:center">扬鞭催马运粮忙（片段）</h1>

$\frac{2}{4}$（全按作 2̣）

魏显忠 曲

【引子】快板 ♩=156

【一】热情、欢快地

叠音训练

一、叠音学习要点

在演奏两个同度音时，在第二个同度音的上方二度音孔用手指急速地开按一下，使这两个音有一种重叠的感觉，叫做叠音。叠音的记号是"又"。例如：

二、叠音练习

练习曲 1

于海力 曲

$\frac{4}{4}$（全按作 5̣）

练习曲2

$\frac{4}{4}$（全按作5）

于海力 曲

```
又      又              又    又        又
6 6  5 3  6 6  5 3 | 2  2 3 5 1 6  - | 6 6  5 3  6 6  5 3 | 6 6 1 5 1 3  - |

              又                    又    又                又
3 5 5 1  6 6  3 | 5  3 5  3 1  6 6  2 | 5 5  1 6 1 5 | 2 2  5 3 5 6  - ‖
```

三、学吹小乐曲

葬花吟

$\frac{4}{4}$（全按作5）

王立平 曲

```
                                      又
1· 2  7 6  3  - | 1· 3  2 7  6  - | 6  -  6· 5  3 2 | 2  -  -  - |

3· 5  2 3  5  - | 3· 5  3 6  1  - | 7  5  3· 5  2 7 | 6 1 6  - |

         又                                又
1  1  -  7 6 | 2 3  2  -  3 | 6  -  6· 5  3 2 | 2  1  -  - |

7· 6  5 6  1 0 7 6 | 2· 3  5 6  1  - | 7  5  3· 5  2 7 | 6 1 6  -  - |

         又                                又
1  1  -  7 6 | 2 3  2  -  3 | 6  -  6· 5  3 2 | 2  1  -  - |
```

渐慢、稍自由

```
7· 6  5 6  1 0 7 6 | 2· 3  5 6  1  - | 7  5  3· 5  2 7 | 6 1 6  -  - ‖
```

晴雯歌

王立平 曲

$\frac{4}{4}$（全按作5）

第十七天

综合训练

经过两周的学习，我们在笛子演奏技巧方面已经有了一定程度的掌握与提高。本周我们深入练习了吐音技巧，并新学了气震音、指震音、颤音、倚音、赠音、滑音、历音、叠音的技法。

任何一门乐器的学习都离不开反复地练习与巩固，笛子也不例外。演奏者本身除了对艺术的热爱，还需要长期的刻苦练习，才有可能具备较高的演奏技术水平。今天我们通过练习一些具有技巧性的练习曲来巩固前两周所学的指法和吹奏技巧，及时发现不足，加强练习，提升演奏水平。

综合练习

南 泥 湾

$\frac{2}{4}$（全按作 5）

马 可曲

5 6 5 3 2 · 3 | 1 2 1 6 5 · 6 | 1 1 6 1 3 | 2 · 3 | 6 6 5 3 5 | 1 5 0 | 5 5 5 6 1 |

3 · 2 1 6 | 2 2 2 3 5 | 1 · 6 5 | 1 6 3 | 2 — | 5 5 5 6 1 | 3 · 2 1 6 |

2 2 2 3 5 | 1 · 6 5 | 2 3 1 6 | 5 — | 5 5 3 2 2 3 | 5 5 3 2 | 1 1 6 5 5 6 |

1 1 6 5 | 1 1 6 1 2 3 | 2 · 3 | 1. 6 6 5 3 5 | 1 5 0 : | 2. 6 6 5 3 5 1 6 | 5 — ‖

94

兰花花

陕北民歌

$\frac{4}{4}$（全按作 $\underset{\cdot}{2}$）

6 2̇ 6 6 5 | 6 2̇ 6. 2̇ ₃5. | 6 3 3 2 | 1 6. 6 — |

2. 3 5 5 | 3 6 5 3 | 2. 3 2 1 6. 5. | 6. — — — |

2. 3 5 5 | 3 6 5 3 | 2. 3 2 1 6. 1 5 | 5 6 — — — |

走西口

山西民歌

$\frac{2}{4}$（全按作 $\underset{\cdot}{2}$）

5 5 3 1̇ 2̇ 7 6 | 6 1̇ 5 3 5 | 6. 6 6 1̇ 5 6 3 2 | 3 5 1 6. | 2 3 5 3 1̇ |

6 5 6 1 6. | 4. 2 4 5 2 1 1 6. | 1 2 5. 6. | 5. — | 1 7 1 2̈ 5. | 1 7 1 2 |

5 #4 5 6 2 | $\frac{3}{4}$ 4 3 2 5 0 6 7 | $\frac{2}{4}$ 1̇. 2̇ 1̇ 7 6 | 1̇ 5 6 5 | 4. 3 2 |

5 2 1 7. 1 | 2. 3 1 2 6. | 6. 5. | 5 2 1 7. 1 | 2. 3 1 2 6. | 6. 5. |

第十八天

打音训练

一、打音详解

打音是手指在本音上有力而又有弹性地击打一下而成的，谱面标记为"丁"，例如：

```
              丁              丁
记谱  │  1    1  │  3    3
              7              2
实际效果 │  1   1  │  3   3
```

以谱例中的第一小节为例，第二个 **1** 需要用到打音技巧，方法是在演奏完第一个 **1** 之后，再用力打一下 **1** 这个音孔，完成打音的演奏。第一小节的实际演奏效果为"**1 71·**"，要注意 **7** 的时值非常短，它所起的作用就是用打音把两个 **1** 音分开。

练习打音时，手指要做到"灵、准、稳"。

"灵"是指法要灵活，发音才能不死板；

"准"是手指要打在音孔上，不能有虚音；

"稳"是要求我们在运用打音时不能忽快忽慢，不能影响原曲速度，打音的时间要恰如其分，以此达到饱满、圆润的声音效果。

打音一般用于南方曲笛的华丽而抒情的曲调。由于在南方传统笛子演奏法中不用吐音，因此在遇到同度音出现时为了使音与音之间断开而采用此方法，丰富乐曲的色彩。

二、打音练习

$\frac{2}{4}$（全按作 $\underset{.}{5}$）

三、学吹小乐曲

欢乐歌

$\frac{4}{4}$（全按作 $\underset{.}{5}$）

江南丝竹乐曲

中华民谣

冯晓泉 曲

$\frac{4}{4}$（全按作 $\underset{.}{5}$）

3 3̲2̲1 - | 2̲2̲2̲3 5̲3 | 2̲1̲6̲1̲5̣ - :‖ i̲ i̲6̲i̲ i̲6̲ | 5 6̲5̲5 - |

5̲i̲ 6̲5̲5̲3̲2 | 3̲2̲5̲3̲2 - | 5 5̲3̲5 5̲5̲ | 3 3̲2̲1. 6̣ | 2̲2̲2̲3̲2̲1̲6̲1̣ |

1 - - 0 | 5̲i̲ 6̲ 2̲̇i̲i̲6̲ | 5̲6̲5̲3̲2 - | 1 i̲6̣̲1̲ i̲6̣̲ |

1 1̲2̲5 - | 2̲2̲2̲1̲2̲ 5̲6̲5̲ | 5 - - - | 5 - - 0 ‖

小镰刀

刘明将 曲
许国屏 改编

2/4（全按作5）

i̲ i̲ 2̲ 3̲2̲ | i̲i̲ i̲ 6 | i̲ i̲ 2̲ 3̲2̲ | i̲i̲ i̲ 6ᵛ | i̲ 1̲2̲3̲ 3̇ |

2̲̇ 3̲2̲i̲6̲ | 5̲ 5̲ 6̲5̲3̲2̲ | 1 1̇ᵛ | 2̲ 2̲1̲2̲ 3 | 5̲6̲5 6 |

2̲ 2̲1̲2̲ 3 | 5̲6̲5 6ᵛ | i̲ i̲2̲3̲ 3̇ | 2̲̇ 3̲2̲i̲6̲ | 5̲ 5̲ 6̲5̲3̲2̲ |

1 1̇ᵛ | 1̲7̲6̲i̲2̲5̲3̲2̲ | i̲i̲ i̇ | 6 | 1̲7̲6̲i̲2̲5̲3̲2̲ | i̲i̲ i̇ | 6ᵛ |

i̲ i̲2̲3̲ 5̲3̲ | 2̲ 3̲2̲i̲6̲ | 5̲ 5̲i̲6̲5̲3̲2̲ | 1 1̇ᵛ | 2̲ 2̲1̲2̲ 3 | 5̲6̲5 6ᵛ |

2̲ 2̲1̲2̲ 3 | 5̲6̲5 6ᵛ | i̲ i̲2̲3̲ 3̇ | 2̲̇ 3̲2̲i̲6̲ | 5̲ 4̲5̲ 6̲5̲3̲2̲ | i̲ i̲ ‖

剁音训练

一、剁音详解

剁音是由一个音果断过渡到另一个音，形成一种强烈的音响效果。剁音在简谱中用"⌐"表示，如：i̖5 ɜ̖3 i̖2，它与历音不同，历音需要顺着自然音阶急速连续地级进到主音，而剁音是从装饰音直接到主音。

剁音演奏方法：舌头单吐，手指轻快，靠猛烈的气息冲击和手指急速有力地打击音孔来完成动作。演奏剁音要求手指和气息的高度配合，在气流呼出的一瞬间，手指同时向下压，要富有弹性，从而发出短促而有强烈节拍感的音。

剁音技巧在北派的笛曲中运用十分普遍，它能产生特殊的音响效果，如可模拟鸟鸣、机器声、马蹄声、火车行进时的车轮声，以及强烈的劳动节奏、跑跳等。剁音如在低音区使用或者相对弱奏，可给人诙谐风趣的感觉；如果强奏，则能表现粗犷豪放的性格。

二、剁音练习

练习曲1

练习曲 2

$\frac{2}{4}$（全按作 $\underline{5}$）

中速

三、学吹小乐曲

卖 菜（片段）

刘管乐 曲

喜相逢（片段）

冯子存 曲

1= C 2/4 （G调笛全按作 2）

101

第二十天

花舌训练

一、花舌详解

练习花舌的吹奏时可以先不用笛，做好吹笛口型后用舌头轻轻顶住上颚前沿离牙根较近的位置，用气流对舌尖进行有力的冲击，使舌体自然均匀地颤动，力度平衡，发出"嘟噜"的声音，以快、密为佳。练好后再在笛子上实践，通过气流的冲击使舌在口腔飞速颤动，笛声产生快速抖动的碎音效果，要练到轻重自如、随心所欲。

因为受竹笛本身结构及演奏者个人听觉上的差别或不同练习方法上的差异等因素影响，音准成为竹笛演奏及训练中较难解决的问题，需要我们在练习中逐步掌握科学、有效的竹笛演奏训练方法，加强技巧的练习因此在进行花舌音的练习或演奏时，一定要把握正确的竹笛音准概念，这样才能对所奏音高加以判断，并及时进行调整。

花舌适于表现欢快、热烈的情绪，能增加笛子的音量，表现出状如疾风骤雨般强烈的气势，另外也能奏得如淙淙流水，欢快流畅。虽然如此，但它却不像吐音那样运用广泛，因为在一首乐曲中，如果花舌过多，可能使人感到繁杂吵闹，因此更准确地说，花舌在笛子演奏中，更多的是担任点缀的作用。花舌如运用得当，可以有力地表现出乐曲的强弱对比和明丽谐趣的良好效果。

二、花舌练习

$\frac{2}{4}$（全按作 5̣）

*··········		*··········		*··········		*··········		*··········		*··········		*··········	
3	—	2	—	3	—	2	—	3	—	2	—	3	— ∨
2	—	1	—	2	—	1	—	2	—	1	—	2	— ∨
1	—	7̣	—	1	—	7̣	—	1	—	7̣	—	1	— ‖

三、学吹小乐曲

五梆子（片段）

1= C $\frac{2}{4}$ （G调笛全按作 **2**）

冯子存 编曲

【一】慢板 ♩=58~80

知了叫

$\frac{2}{4}$ （全按作 **2**）

许国屏 曲

第二十一天

音阶训练

一、音阶训练要点

音阶，就是将音乐所用的乐音按音高的顺序，依次排列起来，形成阶梯状的序列。音阶训练看似简单，其实如果严格来要求的话，是一项很难练好的基本功，要求演奏的音符均匀、快速、音准好且具有颗粒感。练好音阶，一方面要有正确的态度，另一个方面还要有正确的练习方法。音阶的训练一般是由慢到快、由短到长、由简到繁的练习过程，需要严格地遵循循序渐进的原则，每一步都要为下一步打好扎实的基础。

一般来说如果能比较好地掌握音阶的音准及气息控制，就能收到悠扬动听的演奏效果。在音阶练习时要注意：

①注意把音阶中的每个音吹准。

②注意训练手指的弹性以及吹奏各种音程的灵活性。

练习过程中要做到气息与手指的相互配合，着重训练手指独立活动的能力，要使每个手指都能作弹性的跳动，跳动时做到均匀、持久、灵活，臂部的肌肉不紧张。不要急于求快而使臂部的肌肉紧张。在训练时，还要注意两手的小指轻轻贴笛身，不要用小指的活动来帮助其他手指。音阶掌握得好就能吹奏出音质饱满、颗粒均匀、灵活快速的乐句和伴奏织体。

二、音阶练习

练习曲 1

$\frac{2}{4}$（全按作 **2**）

| 5 6 1 2 6 1 2 3 | 1 2 3 5 2 3 5 6 | 5 — | 5 — V | 6 1 2 3 1 2 3 5 | 2 3 5 6 3 5 6 i |

| 6 — | 6 — V | 1 2 3 5 2 3 5 6 | 3 5 6 i 5 6 i 2 | i — | i — ‖

练习曲 2

$\frac{2}{4}$（全按作 5̣）

5̣ 6̣ 7̣ 1 2 3 4 5 | 6̣ 7̣ 1 2 3 4 5 6 | 7̣ 1 2 3 4 5 6 7 | 1 2 3 4 5 6 7 1̇ | 2 3 4 5 6 7 1̇ 2̇ |

3 4 5 6 7 1̇ 2̇ 3̇ | 4 5 6 7 1̇ 2̇ 3̇ 4̇ | 5 6 7 1̇ 2̇ 3̇ 4̇ 5̇ | 6 7 1̇ 2̇ 3̇ 4̇ 5̇ 6̇ | 6̇ 5̇ 4̇ 3̇ 2̇ 1̇ 7 6 |

5̇ 4̇ 3̇ 2̇ 1̇ 7 6 5 | 4̇ 3̇ 2̇ 1̇ 7 6 5 4 | 3̇ 2̇ 1̇ 7 6 5 4 3 | 2̇ 1̇ 7 6 5 4 3 2 | 1̇ 7 6 5 4 3 2 1 |

7 6 5 4 3 2 1 7̣ | 6 5 4 3 2 1 7̣ 6̣ | 5 4 3 2 1 7̣ 6̣ 5̣ | 1 — | 1 — ‖

练习曲 3

$\frac{2}{4}$（全按作 5̣）

5̣ 6̣ 7̣ 1 2 3 4 5 | 6̣ 7̣ 1 2 3 4 5 6 | 7̣ 1 2 3 4 5 6 7 | 1 2 3 4 5 6 7 1̇ | 2 3 4 5 6 7 1̇ 2̇ |

3 4 5 6 7 1̇ 2̇ 3̇ | 4 5 6 7 1̇ 2̇ 3̇ 4̇ | 5 6 7 1̇ 2̇ 3̇ 4̇ 5̇ | 6 7 1̇ 2̇ 3̇ 4̇ 5̇ 6̇ | 6̇ 5̇ 4̇ 3̇ 2̇ 1̇ 7 6 |

5̇ 4̇ 3̇ 2̇ 1̇ 7 6 5 | 4̇ 3̇ 2̇ 1̇ 7 6 5 4 | 3̇ 2̇ 1̇ 7 6 5 4 3 | 2̇ 1̇ 7 6 5 4 3 2 | 1̇ 7 6 5 4 3 2 1 |

7 6 5 4 3 2 1 7̣ | 6 5 4 3 2 1 7̣ 6̣ | 5 4 3 2 1 7̣ 6̣ 5̣ | 1 — | 1 — ‖

练习曲4

$\frac{2}{4}$（全按作 **2**）

2 3 5 6 3 5 6 1 | 5 6 1 2 6 1 2 3 | 2 — | 2 — ∨| 3 5 6 1 5 6 1 2 |

6 1 2 3 1 2 3 5 | 3 — | 3 — ∨| 5 6 1 2 6 1 2 3 | 1 2 3 5 2 3 5 6 |

5 — | 5 — ∨| 6 1 2 3 1 2 3 5 | 2 3 5 6 3 5 6 i | 6 — |

6 — ∨| 1 2 3 5 2 3 5 6 | 3 5 6 i 5 6 i 2 | i — | i — ∨|

2 3 5 6 3 5 6 i | 5 6 i 2 6 i 2 3 | 2 — | 2 — ∨| 3 2 i 6 2 i 6 5 |

i 6 5 i 6 5 3 2 | 3 — | 3 — ∨| 2 i 6 5 i 6 5 3 | 6 5 3 2 5 3 2 1 |

2 — | 2 — ∨| i 6 5 3 6 5 3 2 | 5 3 2 1 3 2 1 6 | 1 — |

1 — ∨| 6 5 3 2 5 3 2 1 | 3 2 1 6 2 1 6 5 | 6 — | 6 — ∨| 5 3 2 1 3 2 1 6 |

2 1 6 5 1 6 5 3 | 5 — | 5 — ∨| 3 2 1 6 2 1 6 5 | i 6 5 3 6 5 3 2 | 3 — |

3 — ∨| 2 3 5 6 3 5 6 1 | 5 6 1 2 6 1 2 3 | 1 2 3 5 2 3 5 6 | 3 5 6 i 5 6 i 2 |

3 2 i 6 2 i 6 5 | i 6 5 3 6 5 3 2 | 5 3 2 1 3 2 1 6 | 2 1 6 5 1 6 5 3 | 2 — ‖

气震音与指震音训练

一、气震音详解

气震音是笛子演奏中常用的一种技法，可在演奏时通过气息使笛音产生一种类似空气震动的效果。

1. 技术要领

气震音的演奏要领是要保持喉部畅通，腹部放松，胸腹肌和横膈膜有弹性地颤动，通过小腹自然向里收缩和用力，使平稳的长音出现有规律的强弱交替，形成水波般的音波，它的效果与弦乐器的揉弦和声乐中的颤音有相似之处，这种波动能使旋律更具有流动性和歌唱性。

气震音要求振幅均匀、持久，波动要自然，腹肌和横膈膜不要过于紧张。在练习气震音时要从慢开始，注意在声音均匀的基础上逐步加快。演奏低音时，气流放缓，口风相对放松；演奏高音时，气流加急，风门要相对集中，小腹适当加一点力。在演奏长音时，要先果断地吹出这个音，然后隐隐约约地从慢开始振动，逐渐加快。

气震音在实际演奏中可根据乐曲不同的情绪表达来进行相关处理，经典曲目中需要进行震音处理的乐句通常都会在曲谱上有所标示，千万不可乱用气震音来处理乐句，这会破坏整体音乐形象，使乐曲失去它本身应该具有的"味道"。

2. 气震音练习

$\frac{2}{4}$（全按作 5̣）

3. 学吹小乐曲

怀念（片段）

$\frac{2}{4}$（全按作 **2**）

根据陕北民歌改编

自由 深情地

二、指震音详解

1. 指震音分类及技术要领

指震音分为本位指震音和下位指震音两种。

（1）本位指震音

本位指震音是利用按发音本孔上的手指（有时还可以加上其下的手指）在音孔旁或音孔上（不能接触音孔）均匀迅速地扇动而形成的震音。

（2）下位指震音

下位指震音是按发音本孔的手指抬起后，不做任何动作，而其下方的一指或数指在音孔旁或音孔上（不能接触音孔）均匀迅速地扇动而形成的震音。

演奏本位指震音和下位指震音时，手指要在音孔的边缘扇动，而且接触的面积要越少越好。

由于手指震动的快慢速度不同，它起到的效果和用途也有根本的不同。当手指震动频率快时（约每秒钟五次），所得到的是一种微妙而柔弱的效果。它常常是伴随着特长音或弱音出现，像天空中缥缈的淡云，又像远处的一缕薄雾或炊烟，江南丝竹乐常用指震音技巧来表现江南美景。当手指震动频率慢时（约每秒钟两次以下）所得到的是类似气震音的效果。但它没有气震音那样舒展和内在，又由于它只能在本音的音高以下发音，音强的震动幅度很小，所以实际应用不多。

2. 指震音练习

3. 学吹小乐曲

七色光之歌（片段）

徐锡宜 曲

第二十三天

循环换气训练

一、循环换气练习技巧

循环换气指的是在笛子吹奏的过程中，鼻腔同时吸气，达到气流不断，演奏不停的特殊效果。此技法是由著名笛子大师赵松庭先生在二十世纪五十年代从唢呐的演奏技法中提炼并演化而来，并应用于《鹧鸪飞》《幽兰逢春》《三五七》等赵老的代表曲目中。

以下三种方法对练习循环换气有比较突出的效果。

（1）无实物练习

循环换气练习时，可以先不用笛，做好吹笛口型后把口腔打开，先把舌头放在口腔的后部，然后向前推，面部颊肌、下颌肌及舌骨肌同时收缩，将口腔中的空气挤出。注意在练习这个动作时，腹部要处于自然状态。经过一定时间的练习，使面部、口腔的肌肉互相配合好，习惯这种运动后再练习挤气与吸气同时进行，即在舌头向前推、肌肉收缩使空气挤出的一瞬间，用鼻子快速地把空气吸入体内。此时应保持鼻腔到肺部的畅通，吸气量越多越好。

（2）吸管吹气练习

熟悉方法之后可以用吹塑料管的方法检测一下，先将一根吸饮料的塑料吸管一头含在嘴里，一头插在水里，再根据分解动作中的要领，吹出气泡，并且使气泡大小均匀、连续不断。如果气泡不能连续，那是因为口腔的空气挤出之后，肺部的空气接上来还有一个时间差，要想缩短这个时间差，需要对口腔中的软腭进行训练，使它在挤气后能迅速地将气管到口腔的通道打开，让口腔能在挤气后又迅速地充满空气。对软腭的训练是吹气泡连续不断的关键。

（3）实战练习

最后一步是在笛子上实践，这有一定的难度，特别是在用笛子吸气时口风要细，口型不变，口劲要足，发音不能间断，这需要反复体会、练习，才能换气自如。当掌握了正确的方法之后，还要做到呼吸无杂音，换气过程中音质音高不变，同时还要自然放松，使旁人感觉不到有换气的痕迹。

二、学吹小乐曲

采茶忙（片段）

赵松庭 曲

$\frac{4}{4}$（全按作 $\underset{\cdot}{2}$）

老六板（片段）

民 间 乐 曲
蒋国基 钱兆熹 改编

$\frac{2}{4}$（全按作 $\underset{\cdot}{5}$）

水乡船歌（片段）

蒋国基 曲

（全按作5）

鹧鸪飞（片段）

湖南民间乐曲
赵松庭 改编

全按作 $\underline{3}$ 的指法练习

一、全按作 $\underline{3}$ 指法表

指　　法	音　名	吹　法
● ● ● ● ● ●	$\underline{\dot{3}}$	缓吹
● ● ● ● ● ◐	$\underline{\dot{4}}$	
● ● ● ● ◐ ○	$\underline{\dot{5}}$	
● ● ● ○ ○ ○	$\underline{\dot{6}}$	
● ● ○ ○ ○ ○	$\underline{\dot{7}}$	急吹
● ◐ ○ ○ ○ ○	1	
○ ● ● ○ ○ ○	2	
○ ● ● ● ● ●	3	
● ● ● ● ● ◐	4	
● ● ● ● ◐ ○	5	
● ● ● ○ ○ ○	6	
● ● ○ ○ ○ ○	7	
● ◐ ○ ○ ○ ○	$\dot{1}$	超吹
○ ● ● ● ● ○	$\dot{2}$	
○ ● ● ● ● ●	$\dot{3}$	
● ● ○ ● ● ○	$\dot{4}$	

113

二、各音按音要点及示范图

（1）3 音

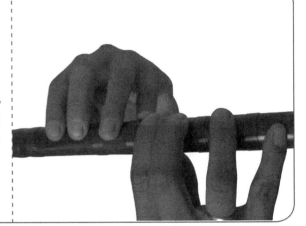

在吹奏"3"音时，六个手指需按严全部六个发音孔。

吹奏方法用"缓吹"，气流速度缓，力度轻，口腔空间呈圆形，唇部肌肉略松。此音是低音区中最难吹的一个音，气流速度最缓慢，必须多加练习。

（2）4 音

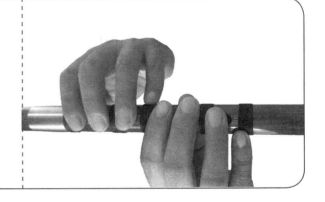

在吹奏"4"音时，手指按闭第二、三、四、五、六孔，半开第一孔。吹奏方法用"缓吹"。

（3）5 音

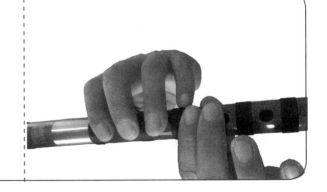

在吹奏"5"音时，手指按闭第三、四、五、六孔，半开第二孔，开放第一孔。吹奏方法用"缓吹"。

（4）6̣ 音

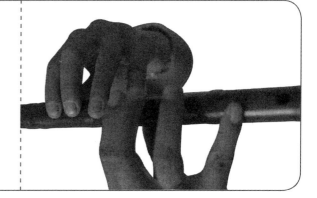

在吹奏"**6̣**"音时，手指按闭第四、五、六孔，开放第一、二、三孔。吹奏方法用"缓吹"。

（5）7̣ 音

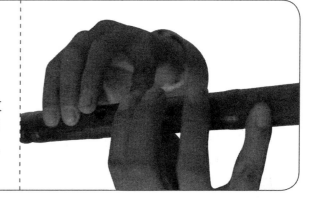

在吹奏"**7̣**"音时，手指按闭第五、六孔，开放第一、二、三、四孔，吹奏方法用"急吹"。气流速度略急而有力，口腔空间呈扁狭状态，唇部肌肉略紧，有一定力度。

（6）1 音

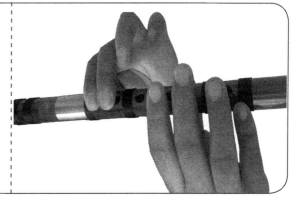

在吹奏"**1**"音时，手指按闭第六孔，半开第五孔，开放第一、二、三、四孔，吹奏方法用"急吹"。

（7） 2 音

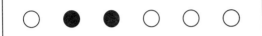

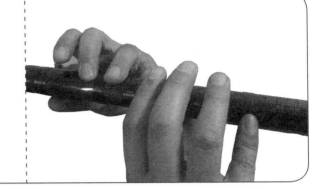

在吹奏" **2** "音时，手指按闭第四、五孔，开放第一、二、三、六孔。吹奏方法用"急吹"。

（8） 3 音

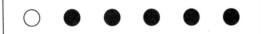

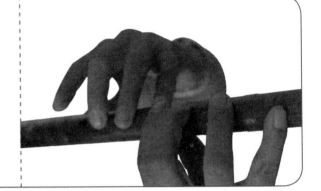

在吹奏" **3** "音时，手指按闭第一、二、三、四、五孔，开放第六孔。吹奏方法用"急吹"。

（9） 4 音

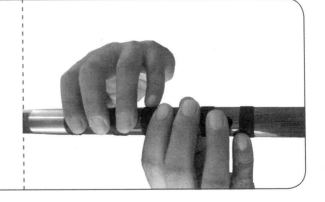

在吹奏" **4** "音时，手指按闭第二、三、四、五、六孔，半开第一孔。吹奏方法用"急吹"。

（10）5 音

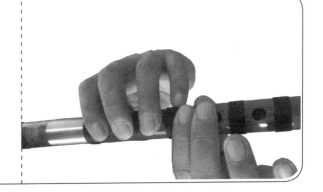

在吹奏"**5**"音时，手指按闭第三、四、五、六孔，半开第二孔，开放第一孔。吹奏方法用"急吹"。

（11）6 音

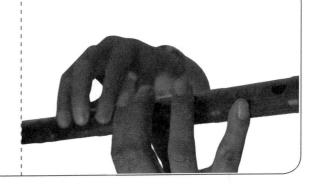

在吹奏"**6**"音时，手指按闭第四、五、六孔，开放第一、二、三孔。吹奏方法用"急吹"。

（12）7 音

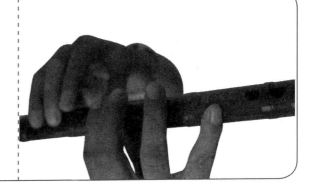

在吹奏"**7**"音时，手指按闭第五、六孔，开放第一、二、三、四孔。吹奏方法用"急吹"。

(13) i 音

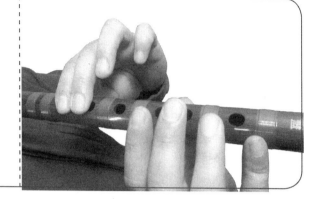

在吹奏"i"音时，手指按闭第六孔，半开第五孔，开放第一、二、三、四孔，吹奏方法用"超吹"。气流速度急而有力，口腔空间狭窄，唇部肌肉紧张。

(14) 2 音

在吹奏"2"音时，手指按闭第二、三、四、五孔，开放第一、六孔。吹奏方法用"超吹"。

(15) 3 音

在吹奏"3"音时，手指按闭第一、二、三、四、五孔，开放第六孔。吹奏方法用"超吹"。

（16） $\dot{4}$ 音

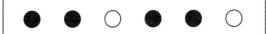

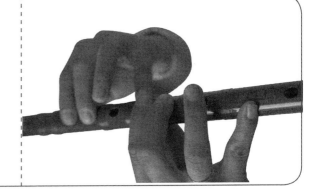

在吹奏"$\dot{4}$"音时，手指按闭第二、三、五、六孔，开放第一、四孔。吹奏方法用"超吹"。

三、学吹小乐曲

菩提树

$\frac{3}{4}$ （全按作 $\underline{5}$ 转作 $\underline{3}$ ）

稍慢

舒伯特 曲

$\underline{5}$ | $5\cdot$ $\underline{3}$ $\underline{3}$ 3 | 3 1 $\underline{0}$ $\underline{1}$ | $2\cdot$ $\underline{3}$ $\overset{3}{\underline{4\ 3\ 2}}$ | 1 $-$ $\underline{0}$ $\underline{5}$ | $5\cdot$ $\underline{3}$ $\underline{3}$ 3 |

3 1 $\underline{0}$ $\underline{1}$ | $2\cdot$ $\underline{3}$ $\overset{3}{\underline{4\ 3\ 2}}$ | 1 $-$ $\underline{0}$ $\underline{1}$ | $2\cdot$ $\underline{2}$ $\underline{2\ 2}$ | $\underline{3\cdot\ 4}$ $5\cdot$ $\overset{\vee}{5}$ | $6\cdot$ $\underline{5}$ $\underline{3}$ 1 |

转1=G（前5=后3）

2 $-$ $\underline{0}$ $\underline{2}$ | $2\cdot$ $\underline{2}$ $\underline{2\ 2}$ | $\underline{3\cdot\ 4}$ $5\cdot$ $\overset{\vee}{5}$ | $\dot{1}$ 5 3 $\underline{4\cdot}$ $\underline{2}$ | 1 $-$ $\overset{\vee}{3}$ | $3\cdot$ $\underline{1}$ $\underline{1\ 1}$ |

1 $\underline{6}$ $\underline{0}$ $\underline{6}$ | $\underline{7}\cdot$ $\underline{1}$ $\overset{3}{\underline{2\ 1\ 7}}$ | $\underline{6}$ $-$ $\underline{0}$ $\underline{3}$ | $3\cdot$ $\underline{1}$ $\underline{1\ 1}$ | 1 $\underline{6}$ $\underline{0}$ $\underline{6}$ |

转1=E（前6=后1）

$\underline{7}\cdot$ $\underline{1}$ $\overset{3}{\underline{2\ 1\ 7}}$ | $\underline{6}$ $-$ $\underline{0}$ $\underline{1}$ | $2\cdot$ $\underline{2}$ $\underline{2\ 2}$ | $\underline{3\cdot\ 4}$ 5 $\underline{0}$ $\underline{5}$ | $6\cdot$ $\underline{5}$ $\underline{3}$ 1 |

2 $-$ $\underline{0}$ $\underline{2}$ | $2\cdot$ $\underline{2}$ $\underline{2\ 2}$ | $\underline{3\cdot\ 4}$ 5 $\underline{0}$ $\underline{5}$ | $\dot{1}$ 5 3 $\underline{4\cdot}$ $\underline{2}$ | 1 $-$ 0 ‖

捡棉花

河北昌黎民歌

$\frac{2}{4}$（全按作 $\underline{3}$）

稍快 欢乐地

$\dot{2}$ **7** **6** **3** | $\dot{2}$ **7** **6** **3** | $\dot{2}$ **7** **6** **6** $\dot{1}$ | 3 5 6 | 3 - | 3 3 33 | $\dot{2}$ 7 6 6 $\dot{1}$ | #$\dot{1}$·2 3 3 |

2 2 | 6 6 | 6 6 | 3·2 1 6 | 6 3 2 1 | 2 6 5 | 6 - |

3 33 3 7 | 6 6 | 3·2 1 5 | 3·2 1 6 | 6 3 2 1 | 2 6 5 | 6 - ‖

送 别

奥德维 曲

$\frac{4}{4}$（全按作 $\underline{3}$）

中速 稍慢

5 3 5 $\dot{1}$ - | 6 $\dot{1}$ 6 5 - | 5 $\dot{1}$ 2 3 2 1 | 2 - - - |

5 3 5 $\dot{1}$· 7 | 6 $\dot{1}$ 5 - | 5 2 3 4· 7 | 1 - - - |

6 $\dot{1}$ $\dot{1}$ - | 7 6 7 $\dot{1}$ - | 6 7 $\dot{1}$ 6 6 5 3 1 | 2 - - - |

5 3 5 $\dot{1}$· 7 | 6 $\dot{1}$ 5 - | 5 2 3 4· 7 | 1 - - - |

5 3 5 $\dot{1}$ - | 6 $\dot{1}$ 5 - | 5 $\dot{1}$ 2 3 2 1 | 2 - - - |

5 3 5 $\dot{1}$· 7 | 6 $\dot{1}$ 5 - | 5 2 3 4· 7 | 1 - - - ‖

全按作 6̣ 的指法练习

一、全按作 6̣ 指法表

指　法	音　名	吹　法
● ● ● ● ● ●	6̣	缓吹
● ● ● ● ● ○	7̣	
● ● ● ● ◐ ○	1	
● ● ● ○ ○ ○	2	
● ● ○ ○ ○ ○	3	急吹
● ◐ ○ ○ ○ ○	4	
○ ● ● ○ ○ ○	5	
○ ● ● ● ● ●	6	
● ● ● ● ● ○	7	
● ● ● ● ◐ ○	1̇	
● ● ● ○ ○ ○	2̇	
● ● ○ ○ ○ ○	3̇	
● ◐ ○ ○ ○ ○	4̇	超吹
○ ● ● ● ● ○	5̇	
○ ● ● ● ● ●	6̇	
● ● ○ ● ● ○	7̇	

二、各音按音要点及示范图

（1）6 音

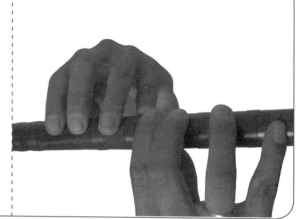

在吹奏"6"音时，六个手指需按严全部六个发音孔。

吹奏方法用"缓吹"，气流速度缓，力度轻，口腔空间呈圆形，唇部肌肉略松。此音是低音区中最难吹的一个音，气流速度最缓慢，必须多加练习。

（2）7 音

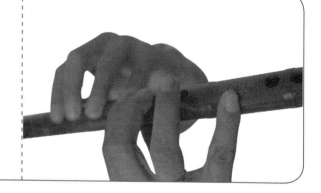

在吹奏"7"音时，手指按闭第二、三、四、五、六孔，开放第一孔。吹奏方法用"缓吹"。

（3）1 音

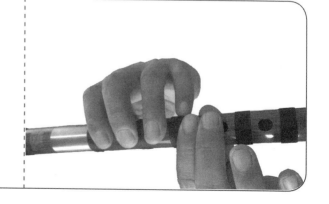

在吹奏"1"音时，手指按闭第三、四、五、六孔，半开第二孔，开放第一孔。吹奏方法用"缓吹"。

（4）2 音

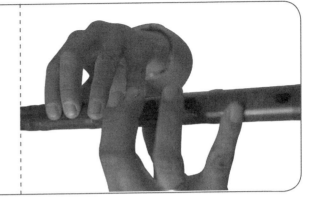

　在吹奏"**2**"音时，手指按闭第四、五、六孔，开放第一、二、三孔。吹奏方法用"缓吹"。

（5）3 音

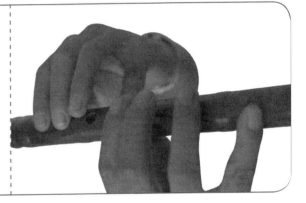

　在吹奏"**3**"音时，手指按闭第五、六孔，开放第一、二、三、四孔，吹奏方法用"急吹"。气流速度略急而有力，口腔空间呈扁狭状态，唇部肌肉略紧，有一定力度。

（6）4 音

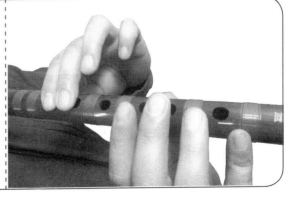

　在吹奏"**4**"音时，手指按闭第六孔，半开第五孔，开放第一、二、三、四孔，吹奏方法用"急吹"。

（7）5音

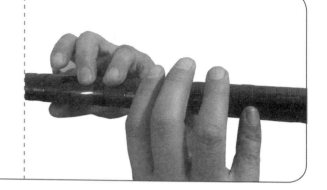

在吹奏" **5** "音时，手指按闭第四、五孔，开放第一、二、三、六孔。吹奏方法用"急吹"。

（8）6音

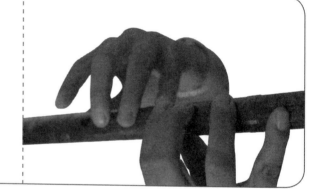

在吹奏" **6** "音时，手指按闭第一、二、三、四、五孔，开放第六孔。吹奏方法用"急吹"。

（9）7音

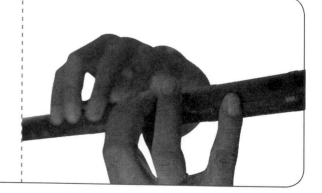

在吹奏" **7** "音时，手指按闭第手指按闭第二、三、四、五、六孔，开放第一孔。吹奏方法用"急吹"。

（10） $\dot{1}$ 音

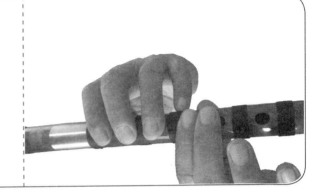

　　在吹奏" $\dot{1}$ "音时，手指按闭第三、四、五、六孔，半开第二孔，开放第一孔。吹奏方法用"急吹"。

（11） $\dot{2}$ 音

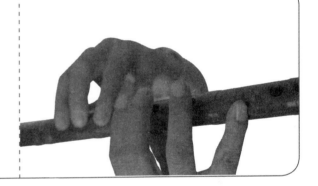

　　在吹奏" $\dot{2}$ "音时，手指按闭第四、五、六孔，开放第一、二、三孔。吹奏方法用"急吹"。

（12） $\dot{3}$ 音

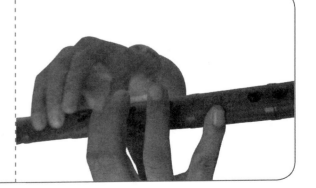

　　在吹奏" $\dot{3}$ "音时，手指按闭第五、六孔，开放第一、二、三、四孔。吹奏方法用"急吹"。

（13）$\dot{4}$ 音

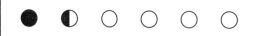

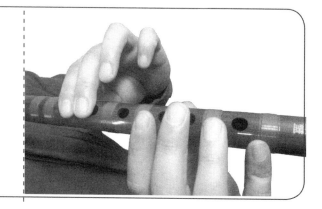

在吹奏"$\dot{4}$"音时，手指按闭第六孔，半开第五孔，开放第一、二、三、四孔，吹奏方法用"超吹"。气流速度急而有力，口腔空间狭窄，唇部肌肉紧张。

（14）$\dot{5}$ 音

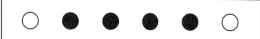

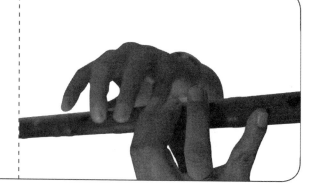

在吹奏"$\dot{5}$"音时，手指按闭第二、三、四、五孔，开放第一、六孔。吹奏方法用"超吹"。

（15）$\dot{6}$ 音

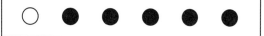

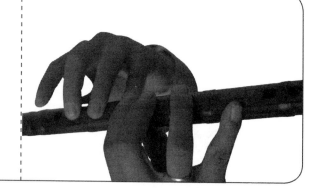

在吹奏"$\dot{6}$"音时，手指按闭第一、二、三、四、五孔，开放第六孔。吹奏方法用"超吹"。

（16）$\dot{7}$音

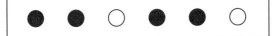
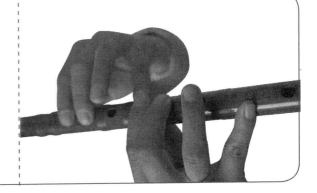

在吹奏"$\dot{7}$"音时，手指按闭第二、三、五、六孔，开放第一、四孔。吹奏方法用"超吹"。

三、学吹小乐曲

四 季 歌

日本歌曲

$\frac{4}{4}$（全按作$\underset{\cdot}{6}$）

3 | 3·2 1 2 1 7 | 6̣ 6̣ 6̣ - ∨ | 4 4 3 2 1 2 4 | 3 - - - |

4 4 3 2 2 4 | 3 3 1 6̣ 1̣ | 7 3 3 2 1 7̣ 1 | 6̣ - - - |

3̇ 3̇·2̇ 1̇ 2̇ 1̇ 7 | 6 6 6 - ∨ | 4̇ 4̇ 3̇ 2̇ 1̇ 2̇ 4̇ | 3̇ - - - |

4̇ 4̇ 3̇ 2̇ 2̇ 4̇ | 3̇ 3̇ 1̇ 6 1̇ | 7 3̇ 3̇ 2̇ 1̇ 7 1̇ | 6 - - - ‖

绣金匾

$\frac{2}{4}$（全按作 **6**）

陕北民歌

6 2 5 6 | 2· 3 2 i | 6 i 6 5 | 4· 5 6 6 2 | 6 5 4 3 | 2· 5 6 5 | 2 - |

‖: 2 i 6 | 2 5 3 | 2 3 2 | i 6 | 2 3 5 | 3 2 i | 6· 5 4 2 | 5 - | 6 2 5 6 |

2· i | 6 i 6 5 | 4· 5 | 6 6 2 | 6 5 4 3 | 2· 5 | 2 - | 6 2 5 6 |

2· 3 2 i | 6 i 6 5 | 4· 5 | 6 6 2 | 6 5 4 3 | 2· 5 6 5 | 2 - :‖

那根藤缠树

$\frac{4}{4}$（全按作 **6**）

慢速 悲凉地

徐沛东　曲

5· 5 5 3 2 i 7 6 | 6 5 0 3 5 - | 6· 6 6 6 6 i 0 i 3 | 3 2 - - 0 | 5· 5 5 3 3 2 2 i |

2 i 0 7 6 - | 3· 5 3 5 3 2 0 6 | 2 1 - - 0 | 0 3 3 2· 3 2 i | 2· i 7 6 5 - |

0 2 2 2· 3 2 6 | i - - - ↘ | 0 3 3 2· 3 2 i | 2· i 7 6 5 - | 5· 5 5 3 6 5 0 3 |

2 - - 5 3 | 6 6 3 5 | 5 3 | 6 6 3 5 | 5 3 | 2 - 2 3 2 6 | i - - - ‖

全按作 1 的指法练习

一、全按作 1 指法表

指　　法	音　名	吹　法
● ● ● ● ● ●	1̣	缓吹
● ● ● ● ● ○	2̣	
● ● ● ● ○ ○	3̣	
● ● ● ○ ○ ○	4̣	
● ● ○ ○ ○ ○	5̣	急吹
● ○ ○ ○ ○ ○	6̣	
○ ○ ○ ○ ○ ○	7̣	
○ ● ● ● ● ●	1	
● ● ● ● ● ○	2	
● ● ● ● ○ ○	3	
● ● ● ○ ○ ○	4	
● ● ○ ○ ○ ○	5	
● ○ ○ ○ ○ ○	6	超吹
○ ○ ○ ○ ○ ○	7	
○ ● ● ● ● ●	i̇	
● ● ○ ● ● ○	2̇	

二、各音按音要点及示范图

（1）1 音

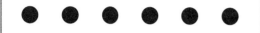

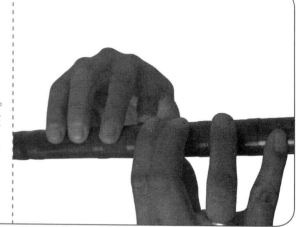

在吹奏"1"音时，六个手指需按严全部六个发音孔。吹奏方法用"缓吹"，气流速度缓，力度轻，口腔空间呈圆形，唇部肌肉略松。此音是低音区中最难吹的一个音，气流速度最缓慢，必须多加练习。

（2）2 音

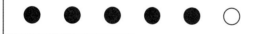

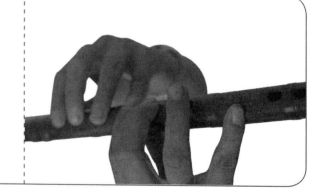

在吹奏"2"音时，手指按闭第二、三、四、五、六孔，开放第一孔。吹奏方法用"缓吹"。

（3）3 音

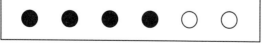

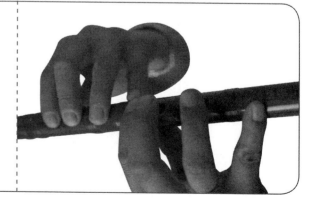

在吹奏"3"音时，手指按闭第三、四、五、六孔，开放第一、二孔。吹奏方法用"缓吹"。

（4）4̣ 音

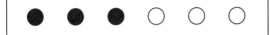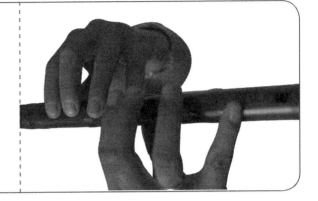

在吹奏"4̣"音时，手指按闭第四、五、六孔，开放第一、二、三孔。吹奏方法用"缓吹"。

（5）5̣ 音

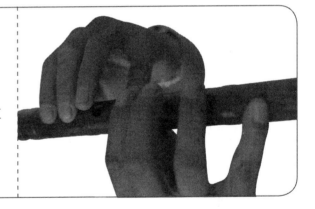

在吹奏"5̣"音时，手指按闭第五、六孔，开放第一、二、三、四孔，吹奏方法用"急吹"。气流速度略急而有力，口腔空间呈扁狭状态，唇部肌肉略紧，有一定力度。

（6）6̣ 音

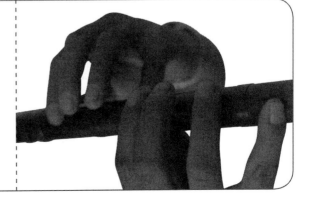

在吹奏"6̣"音时，手指按闭第六孔，开放第一、二、三、四、五孔，吹奏方法用"急吹"。

（7）$\underset{\cdot}{7}$ 音

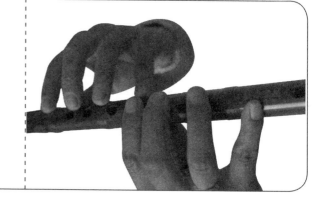

在吹奏"$\underset{\cdot}{7}$"音时，六个音孔全开，要注意握稳竹笛，气息平稳。吹奏方法用"急吹"。

（8）1 音

在吹奏"1"音时，手指按闭第一、二、三、四、五孔，开放第六孔。吹奏方法用"急吹"。

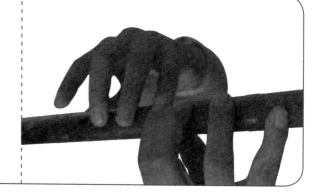

（9）2 音

在吹奏"2"音时，手指按闭第二、三、四、五、六孔，开放第一孔。吹奏方法用"急吹"。

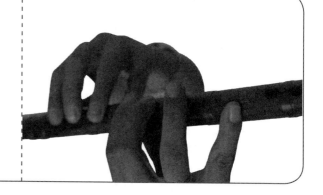

（10）3音

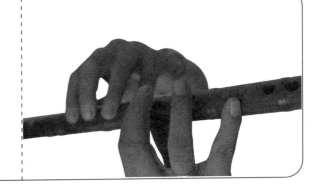

在吹奏"**3**"音时，手指按闭第三、四、五、六孔，开放第一、二孔。吹奏方法用"急吹"。

（11）4音

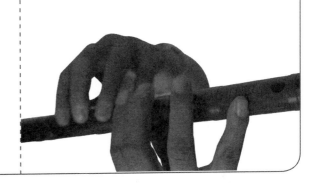

在吹奏"**4**"音时，手指按闭第四、五、六孔，开放第一、二、三孔。吹奏方法用"急吹"。

（12）5音

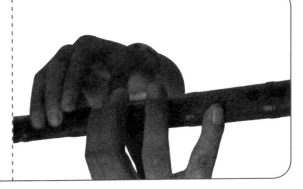

在吹奏"**5**"音时，手指按闭第五、六孔，开放第一、二、三、四孔。吹奏方法用"急吹"。

（13）6音

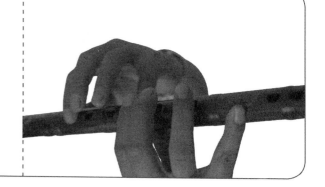

　　在吹奏"**6**"音时，手指按闭第六孔，开放第一、二、三、四、五孔，吹奏方法用"超吹"。气流速度急而有力，口腔空间狭窄，唇部肌肉紧张。

（14）7音

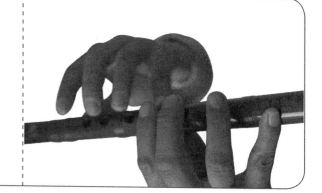

　　在吹奏"**7**"音时，六个音孔全开，要注意握稳竹笛，气息平稳。吹奏方法用"超吹"。

（15）i音

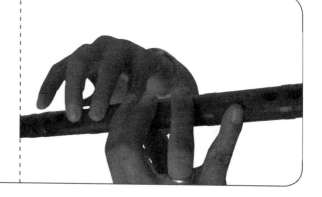

　　在吹奏"**i**"音时，手指按闭第一、二、三、四、五孔，开放第六孔。吹奏方法用"超吹"。

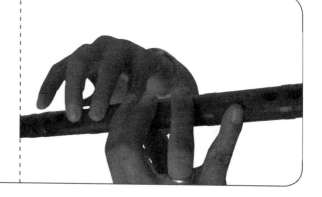

（16）$\dot{2}$ 音

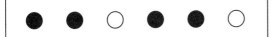

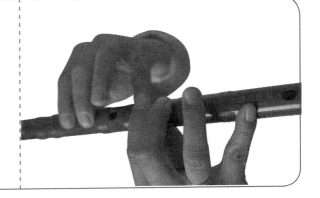

在吹奏"$\dot{2}$"音时，手指按闭第二、三、五、六孔，开放第一、四孔。吹奏方法用"超吹"。

三、全按作 $\underbar{1}$ 练习

全按作 $\underbar{1}$ 的指法在实际演奏中是不多见的，通常在实际演奏的时候要通过升高或者降低一个八度来实现旋律的合理性，在后面的练习中我们也要遵循这一原则。

练习曲 1

$\frac{4}{4}$（全按作 $\underbar{1}$ ）

$$1 \quad 2 \quad 3 \quad 4 \mid 5 \quad - \quad - \quad -^\vee \mid 5 \quad 4 \quad 3 \quad 2 \mid 1 \quad - \quad - \quad -^\vee \mid$$

$$1 \quad 2 \quad 3 \quad 4 \mid 5 \quad 4 \quad 3 \quad 2^\vee \mid 1 \quad 2 \quad 3 \quad 2 \mid 1 \quad - \quad - \quad - \parallel$$

练习曲 2

$\frac{2}{4}$（全按作 $\underbar{1}$ ）

$$\underline{0 \quad \dot{5}} \quad \underline{\dot{6} \quad 7} \mid \underline{1 \quad 2} \quad \underline{3 \quad 4} \mid 5 \quad - \mid 5 \quad -^\vee \mid 1 \quad 5 \mid 5 \quad 4 \mid$$

$$\underline{3 \quad 5} \quad \underline{4 \quad \dot{3}} \mid 2 \quad 3 \mid 1 \quad - \mid 1 \quad -^\vee \mid \underline{0 \quad 5} \quad \underline{6 \quad 7} \mid \underline{1 \quad 2} \quad \underline{3 \quad 4} \mid 5 \quad - \mid$$

$$5 \quad -^\vee \mid \dot{1} \quad 5 \mid 5 \quad 4 \mid \underline{3 \quad 5} \quad \underline{4 \quad 3} \mid 2 \quad \dot{5} \mid 1 \quad - \mid 1 \quad - \parallel$$

四、学吹小乐曲

丰收之歌

$\frac{2}{4}$（全按作 1）

丹麦民歌

i 53 | 1 35 | 1 35 | i i | 4 6 6 6 | 3 5 5 5 | 2 4 3 2 | 1 0 |

i 53 | 1 35 | 1 35 | i i | 4 6 6 6 | 3 5 5 5 | 2 4 3 2 | 1 0 |

i i | 7 2 5 | 2̇ 2̇ | i 3 5 | 4 6 6 6 | 3 5 5 5 | 2 4 3 2 | 1 0 ‖

歌声与微笑

$\frac{4}{4}$（全按作 1）

谷建芬 曲

6̣ 6̣ 1 2 | 3 − − 5 | 6̣ 6̣ 1 2 | 3 − − − | 2 2 2 3 |

5 5 − 5 6 | 3 − − − | 3 − − − | 6̣ 6̣ 1 2 | 3 − − 5 |

6̣ 6̣ 1 2 | 3 − − − | 2 2 2 3 | 5 5 − 5̣ | 6̣ − − − |

6̣ − − − | i i i i | 6̇·7i − | i i i i | 6̇·7i − |

2̇·2̇ 2̇ 2̇ | i − 2 − | 7 − − − | 7 − − − | i i i i | 6̇·7i − |

i i i i | 6̇·7i − | 2̇·2̇ 2̇ i | 7 − #5 7 | 6 − − − | 6 − − − ‖

转调训练

笛子的转调，其实就是指法的变换，每支笛子在理论上可变换七种不同指法，每一个音孔都可以作为一个调的主音（即 1 音），从而演奏出 7 个不同的调。在实际应用时通常只用到我们前面所学的五种指法，因为这五种指法更符合笛子在形制上的发音规律，通俗地讲就是音更准，更容易演奏。

一、常用笛子转调一览表

笛子 ＼ 指法	全按作 5̣	全按作 2̣	全按作 6̣	全按作 3̣	全按作 1̣
C 调笛	C 调	F 调	♭B 调	♭E 调	G 调
D 调笛	D 调	G 调	C 调	F 调	A 调
E 调笛	E 调	A 调	D 调	G 调	B 调
F 调笛	F 调	♭B 调	♭E 调	♭A 调	C 调
G 调笛	G 调	C 调	F 调	♭B 调	D 调
A 调笛	A 调	D 调	G 调	C 调	E 调
B 调笛	B 调	E 调	A 调	D 调	#F 调

二、笛子转调练习

$1 = D$ $\frac{2}{4}$ （D调笛全按作 $\underline{5}$ ）

优美 歌唱地

转 $1 = G$ （全按作 $\underline{2}$ ）

转 $1 = A$ （全按作 $\underline{1}$ ）

转 $1 = D$ （全按作 $\underline{5}$ ）

i - | i - ∨| i - | 5 - | 4 3 2 3 | i - | 7 i 2 3 |
f

4 2 5 | 3 - | 3 - ∨| i - | 5 - | 6 5 4 3 | 2 - ∨|

rit.
5 6 7 i | 2 5 | i - | i - ∨| 5 6 7 i | 2 5 ∨| i - ‖

三、学吹小乐曲

采茶扑蝶

1 = D 2/4 （G调笛全按作 **5**·）　　　　　　　　　　　福建民歌

tr
6 5 | 3 5 6 5 | 6· 5 6 | 6· i 5 | 3 6 5 2 | 3· 2 3 |

6· i 5 | 3 5 6 5 | 6· 5 6 | 6· i 5 | 3 6 5 2 | 3· 2 3 |

6· 5 6 | 3 2 3 | 3 5 3 5 | 5 3 2 | 1 6 1 | 2 - |

转 1 = G （全按作 **5**·）
5 6 5 3 2 | 1 1 2 | 1 3 2 | 1 6 1 2 1 | 6 - | 3 3 5 3 2 |

1 3 2 | 5 3 2 1 6 1 | 2 - | 1 3 2 | 1 6 1 2 1 | 6 - |

1 6 1 2 | 3 - | 5 3 2 1 6 1 | 2 - | 1 3 2 | 1 6 1 2 1 | 6 - ‖

第二十八天

综合训练

经过四周的学习与练习，我们基本掌握了竹笛吹奏的技巧，本周我们进行了音阶、节奏、转调训练，并新学了难度较深的循环换气技巧。今天我们通过练习乐曲复习四周所学的指法和吹奏技巧，从而巩固基础，及时发现不足，加强练习，提升技巧。

综合练习

五哥放羊

山西河曲民歌

山丹丹花开红艳艳

陕北民歌

名曲分析《姑苏行》

要想完美地演奏一首乐曲，不仅需要娴熟高超的演奏技巧，也需要深刻理解乐曲本身表达的情感和语言，两者缺一不可。最后两天，我们将对两首经典笛子独奏曲《姑苏行》和《牧民新歌》进行乐曲分析和演奏提示，以帮助大家更直观地理解"如何将技巧与情感表达融合在一起"，为以后自己独立进行乐曲分析和演奏技巧处理打下良好的基础。

《姑苏行》演奏技巧重点提示

创作背景：

此曲由江先渭先生在1960年创作，以细腻的昆曲音调描绘出一副晨雾依稀、楼台亭阁隐现的诱人画面。

姑苏行

（笛子独奏曲）

江先渭 曲

1= C 或D $\frac{2}{4}$（全按作 $\underset{\cdot}{5}$）

【引子】散板

用很弱的气吐轻轻地吹出全曲的第一个音，这是一个非常短促的2音，轻轻地颤动然后落在1音上，音乐的画面感就此拉开，好比一阵风轻轻拨开晨雾，姑苏城绝美的风光缓缓映入眼帘。

民族器乐曲的引子部分往往是考验一个演奏者的乐感和演奏功底的关键环节，因为它是全曲的开始，乐曲的调性、风格、韵味等诸多音乐色彩都会在引子部分有所体现，每个音的处理都要干净利落、强弱分明、虚实结合，而且引子部分通常是散板，没有小节，这就需要演奏者充分理解乐曲的情感表达，既不能草率地处理看似很短促的一个音符，也不能过分拖沓某一个长音。记谱法在这里也会显得比较局限，因为它无法准确记录音乐所表现的情绪，只能由演奏者通过气息、手指、口风来诠释每一个音符的流动。

优雅的行板，这里的演奏要突出一个"行"字，如同徜徉在姑苏园林的美景中。演奏时要注意"颤、叠、赠、打"手法的运用。

注意换气位置要准确，因为错误的换气节点会破坏旋律的完整度。不只是此处，演奏任何乐曲都要注意这一点。

此处需要弱处理，在吹奏弱音乐段时，口风要精细，发音要纯，使音色显得玲珑剔透。

小快板 热情地

欢快的小快板，演奏速度略快，极富弹性地吹奏出每一个音，很多初学者在演奏此处时急功近利，盲目追求速度，导致音符的时值严重不准确，大家在练习此处时一定要先慢练，熟练后再加快速度。

第一段强，反复时弱奏，通过同一旋律的强弱对比来烘托音乐气氛。

节奏稍自由的渐慢，来连接即将出现的平稳的慢板。

平稳的慢板把纷飞的思绪又拉回到了流连忘返的美景中，此处的演奏处理和行板类似，只是速度稍慢一些。

一个长长的尾音结束在 1 音上，此处的处理其实很难，注意这个 1 音是从弱音开始，并且越来越弱地走向终止，气息在此处显得尤为重要，要靠气息的烘托配合风门、口劲，使这个音慢慢地消失而不是突然停止。

名曲分析《牧民新歌》

《牧民新歌》演奏技巧重点提示

创作背景：

此曲是简广易先生于 1966 年以内蒙古伊克昭盟（现鄂尔多斯市）民歌音调为素材创作的。作品以浓郁清新的内蒙古民间音乐风格，亲切感人的旋律，活泼跳动的节奏展现出内蒙古大草原的风光和牧场上一派生机勃勃的喜人景象，表现了新时期牧民的精神风貌。

牧民新歌

（笛子独奏曲）

简广易 曲

1= A 4/4 （E调笛全按作 2）

辽阔地

这段引子是全曲最能体现蒙古族音乐风格的乐段，辽阔悠扬的散板缓缓地勾勒出一望无际大草原的美丽景色，独特的大三度颤音有着极其强烈的代入感。乐谱中并没有明确标出大三度颤音的标记，而是用一个波音记号代替，在演奏时要注意大三度颤音的处理要干净、轻柔地一带而过。

慢板　深情地

进入深情的慢板乐段，音乐画面变得更加美丽，平稳的旋律烘托出一片生机盎然的牧场景象。演奏此处时要更加注重气息的运用，绵软悠长的气息稳稳地拖住旋律的走向，每一个音符都自然准确地奏出，只要气息能够拖住，此处很容易演奏得出彩。

渐慢

小快板　跳跃地

渐慢并且渐强的处理必然预示着旋律的发展要有较为激烈的变化，高音 1 的时值大概保持 1.5 秒左右，再干脆利落地吹出 6 音，等待着后面跳跃旋律的迸发。

$$6 \quad \underline{66}\ \underline{6}\ \underline{6}\ \ 6 \mid \underline{3\cdot 6}\ \underline{1\ 6\cdot}) \parallel: 6\ \underline{66}\ \underline{6}\ \underline{6}\ 6 \mid \underline{3\ 1}\ \underline{2\ 1}\ 6 \mid \underline{3\ 6}\ \underline{2\ 3}\ 5 \mid 6\quad \underline{6\ 5}\ \underline{6\ \dot1}$$

$$(\underline{3\ 2}\ \underline{1\ 2})$$

四个小节简短的伴奏后迎来了全曲的高潮乐段，干净利落的吐音描绘了策马奔腾的动人画面，这段吐音并不是很难，要把每个音都演奏得干净、准确。

$$\underline{3\ 6}\ \underline{6\ 5} \mid \underline{3\ 5}\ \underline{3\ 2}\ \underline{1\ 6} \mid \underline{5\ 6}\ \underline{3\ 1}\ 2 \mid 6 \ - \mid \underline{6\ 6}\ \underline{1\ 6}\ 5 \mid \underline{3\ 6}\ \underline{1\ 6}\ 5 \mid$$

$$\underline{3\ 2}\ \underline{3\ 5}\ \underline{6\ 6} \mid 2 \quad \underline{2\ 1}\ \underline{2\ 3} \mid \underline{{}^{3}5}\ \underline{6\ 5}\ \underline{3\ 5\ 3} \mid \underline{2\ 3}\ \underline{2\ 1}\ 6 \mid \underline{5\ 6}\ \underline{3\ 1}\ 2 \mid 6 \ - \ :\parallel$$

$$(5 \quad 3 \mid 2 \quad 1 \mid \underline{5\ 6}\ \underline{3\ 1}\ 2 \mid 6 \ -\)\ \underline{{}^{61}6\cdot} \quad 1 \mid \underline{2\cdot}\ 1\ 3\ {}^{3}5 \mid {}^{5}6 \ -$$

自豪地

mf

此处的音乐情绪依然是高涨的，虽然没有了吐音，但整个乐段的节奏速度依然是前面吐音段落的延续，在演奏时要尤其注意强弱的对比效果，要做到高音弱而不虚，低音强而不噪。

$$6 \quad \underline{6\ 5}\mid {}^{5}6\cdot \quad \dot1 \mid \underline{5\ 3}\ 2\ {}^{3}5 \mid 3\ -\mid 3\ -\mid \underline{{}^{61}6\cdot} \quad 1 \mid 2 \quad 3\ {}^{3}5$$

$${}^{5}6 \quad \underline{5\ 3}\mid 2 \quad 1 \ \lor\ {}^{3}5\cdot \quad 6 \mid \underline{3\ 5}\ {}^{12}1\ 6 \mid 6\ -\mid 6\ -\mid 6\cdot \quad \dot1$$

p

$${}^{\dot1}6 \quad 5 \mid {}^{5}3 \quad 6\cdot\ \dot1\ 6\ 5 \mid {}^{5}6\cdot \quad \dot1 \mid 1 \quad {}^{1}6 \mid {}^{6}2 \ -$$

$$2 \quad 3\ \lor\ {}^{3}5\cdot \quad 3 \mid {}^{3}6\cdot\ \dot1\ {}^{\dot1}6\ 5 \mid 3\cdot \quad 2 \mid 1\ 3\ 6 \mid {}^{3}5\cdot \quad 6$$

以变奏的形式重复出现的高潮乐段，演奏要领同前面一样，需要注意的是要比前面的吐音
奏得稍强一些，因为这种重复性的乐段出现后往往伴随的就是乐曲要走向一个华丽的终止，
就是曲子要结束了。

此处出现的花舌一定要吹得细碎而有力，紧接着一个大七度颤音的出现来模拟马的叫声，演奏这个颤音要使六个按孔的手指同时起落才能达到一种类似马叫的效果。

连续的十六分音符双吐是考验吐音基础的乐句，只要按照前面所讲的吐音要领练习，此处可轻而易举地演奏得出彩。

一个六拍的长颤音后，乐曲在6音上戛然而止，给人以意犹未尽、余音绕梁的美好意境。

下篇
笛子曲精选

1. 边疆的泉水清又纯

$\frac{2}{4}$（全按作 <u>5</u>）

王　酩 曲

(（<u>3</u> <u>2 3 2</u> <u>1</u> | <u>2</u> <u>6 1</u> 6 5 | <u>5 6</u> <u>6 5</u> <u>3 2 1</u> | 2. <u>3</u> <u>2 1 1 6</u> | 1 　 － ） |

5 <u>5 5</u> <u>6 3 2 3</u> | 1. 2 | 3 <u>2 3</u> <u>2 1</u> <u>6 5</u> | 5 － | 5 <u>5 5</u> <u>6 2 1 2</u> |

1 6 　 1 | <u>5 6</u> <u>6 5</u> <u>3 2 1</u> | 2. <u>3</u> <u>2 1 1 6</u> | 1 － | <u>5 5</u> <u>6 5</u> <u>3 2 1</u> |

<u>6 1 2 1</u> 1 | <u>1 1</u> <u>2 2 1</u> <u>6 5</u> | 5 <u>6 5</u> 5 | 6 <u>0 1</u> <u>6 5 5 3</u> | 2. <u>3 2 1</u> 2 |

<u>5 6</u> <u>6 5</u> <u>3 2 1</u> | 2. <u>3</u> <u>2 1 1 6</u> | 1 － | 5. <u>6 1</u> | 1. <u>2 1</u>

1. <u>6 1</u> | 2. <u>3 2 1</u> <u>6 5</u> | 5 － | 3 <u>2 3 2</u> 1 | <u>2</u> <u>6 1</u> 6 5 | <u>5 6</u> <u>6 5</u> <u>3 2 1</u> |

rit.

2. <u>3 2 1 1 6</u> | 1 － : ‖ 1. <u>6 1 6</u> | 5 <u>2</u> 1 | 1 － | 1 － ‖

p

2. 洪湖水浪打浪

3. 荷花颂

4. 十五的月亮

mp — f

f mp

突慢 自由地

f

6. 陕北好

1= C 2/4 （G调笛全按作 2）
信天游风味

高 明曲

f — p

轮

小快板 热情歌唱、亲切

156

7. 小推车

1= G 或 F 2/4（全按作 5̣）

引子 节奏自由、宽广地

许国屏 曲

慢板 喜悦地

9. 巢湖泛舟

1＝G （D调笛全按作 $\underline{2}$ ）

刘正国 曲

【一】散板 自由地

【一】行板

10. 快乐的小笛手

许国屏 曲

11. 小放牛

民间乐曲
陆春龄 改编

1= D 2/4（全按作 5）

【引子】

12. 六月茉莉

1= F 4/4 （全按作 2）

台 湾 民 谣
詹永明 编配

歌唱地

跳跃地

舒展地

13. 红领巾列车奔向北京

1= D 2/4（G调笛全按作 **1**）

曲 祥 编曲

活泼 欢快地

175

14. 牧民新歌

15. 五梆子

16. 幽兰逢春

1=♭B或♭D 4/4（全按作 3̣）

赵松庭 曹 星 曲

（全按作 5）

渐明朗　自由地　渐快

即兴华彩 指法极富弹性
自由地 ♩=176

17. 扬鞭催马运粮忙

18. 姑苏行

1= C 或 D 2/4（全按作 5）

江先渭 曲

【引子】散板

慢到快再到慢

行板 抒情地

小快板 热情地

19. 秦川抒怀

1= A 4/4 （E调笛全按作 2）

马 迪 曲

【一】舒展地

原速

突慢

20. 云南山歌

1= A 2/4 （全按作 2）

顾冠仁 曲

慢 自由地

（大革胡）

（扬琴）

（大革胡）

（乐队）

慢板

舒展地

1 6 6 1 6 5 6 1 2 3 5 | 6 − | ⁵6 5 3 2 1 | ⁶1. 3 3 2 1 6 5 6 1 2 3 | 5. 1 1 3 2 |

²6 − | 2 2 3 5 6 1 2 3 2 1 2 | 2 5 1 6 5 3 2 | 3. 2 1 2 1 6 5 | 6 − |

0 3 5 6 5 6 1 3 2 1 6 6 5 3 2 | 0 4 5 6 5 6 1 2 1 2 4 6 5 4 2 |
p
(6 6 5 6 6 1 | 6. 1 2 1 2 |

0 5 6 7 6 7 2 3 2 3 5 7 6 5 3 | 0 3 5 6 5 6 1 2 1 2 4 6 5 6 1 | 2 0 0 |
mp *mf* *f*
2. 3 5 3 5 | 6 5 3 2 1 2 | 2 2 3 1 1 2 |

0 3 5 6 5 6 1 3 2 1 6 6 5 3 1 | 2. 1 3 2 1 2 | 2 5 3 2 | 3. 2 1 2 1 6 5 | 6 − |
²6 − | 0 0 | 0 0 | 0 0 | 0 6 5 |

渐慢 快板 欢快地
6 5 5 6 5 3 2 | 3 2 1 2 1 6 5 | 6 − | 6 −) | 3 6 6 6 6 | 0 6 0 6 | 3 6 6 6 6 |
 mf

0 6 0 6 | 1 6 1 6 1 | 6 5 3 2 3 3 | 6 3 5 3 2 1 | 2 3 2 1 2 2 | 1 6 1 6 1 |
mp

$$\underline{6\ 5\ 3}\ \underline{2\ 3}\ 3\ |\ \underline{5}\ \underline{3\ 5}\ \underline{2\ 1}\ \underline{6}\ |\ \underline{1}\ 0\ \underline{1\ 2\ 3\ 5}\ |\ 6\ -\ |\ \overset{tr}{6\ \dot1}\ |\ \underline{6\ 5\ 3}\ \underline{2\ 5}\ \underline{3\ 2\ 1}\ |$$

$$\underline{3\ 2\ 3}\ \underline{5}\ \underline{2\ 1}\ \underline{6}\ |\ \underline{1}\ 1\ 0\ |\ \underline{1\ 6}\ \underline{1\ 6}\ \dot1\ |\ \underline{6\ 5\ 3}\ \underline{2\ 3}\ 3\ |\ \underline{6\ 3\ 5}\ \underline{3\ 2\ 1}\ |\ \underline{2\ 3\ 2}\ \underline{1\ 2\ 2}\ |$$

转1=D（全按作 6）

$$\underline{1\ 6}\ \underline{1\ 6}\ \dot1\ |\ \underline{6\ 5\ 3}\ \underline{2\ 3}\ 3\ |\ \underline{5}\ \underline{3\ 5}\ \underline{2\ 1}\ \underline{6}\ |\ \underline{1}\ 0\ (\underline{1\ 2\ 4\ 5}\ |\ \underline{\dot3\ 6\ \dot1}\ \underline{6\ \dot1}\ |\ \underline{\dot6\ \dot5\ \dot3}\ \underline{\dot2\ 3}\ 3\ |$$

$$\underline{\dot5\ \dot5\ \dot3}\ \underline{\dot5\ \dot2}\ \underline{\dot1\ 6\ 5}\ |\ \underline{\dot1}\ 0)\ \underline{5\ 6\ \dot1\ \dot2}\ |\ \underline{\dot3\ 6\ \dot1}\ \underline{6\ \dot1}\ |\ \overset{tr}{\dot3}\ -\ |\ \dot3\ -\ |\ \underline{\dot3\ \dot2\ 1}\ \underline{\dot2\ 3}\ \underline{\dot2\ 3\ 5}\ |$$

$$\underline{\dot3\ \dot2\ 1}\ \underline{\dot2\ 3}\ \underline{\dot2\ 3\ 5}\ |\ \underline{\dot6\ \dot3\ 5}\ \underline{\dot3\ \dot2\ \dot1}\ |\ \dot2\ -\ |\ \dot2\ -\ |\ \underline{\dot2\ 1\ 6}\ \underline{\dot1\ \dot2}\ \underline{1\ 2\ 3}\ |\ \underline{5\ 3\ 2}\ \underline{3\ 5}\ \underline{6\ \dot1\ \dot2}\ |$$

$$\underline{\dot3\ 6\ \dot1}\ \underline{6\ \dot1}\ |\ \dot6\ -\ |\ \dot6\ -\ |\ \underline{6\ 5\ 3}\ \underline{5\ 6}\ \underline{5\ 6\ \dot1}\ |\ \underline{\dot2\ 1\ 6}\ \underline{\dot1\ \dot2}\ \underline{\dot1\ \dot2\ 3}\ |\ \underline{\dot5\ \dot3\ 5}\ \underline{\dot2\ 1}\ \underline{6}\ |\ \dot1\ -\ |$$

$$\underline{\dot1}\ 0\ \underline{5\ 6\ \dot1\ \dot2}\ |\ \underline{\dot3\ 6\ \dot1}\ \underline{6\ \dot1}\ |\ \underline{\dot6\ \dot3}\ \overset{>\ >}{(\dot1\ \dot2\ 3\ 5}\ |\ \underline{\dot6\ \dot3\ 5}\ \underline{\dot3\ \dot2\ \dot1}\ |\ \dot2\ \dot2)\ \underline{5\ 6\ \dot1\ \dot2}\ |\ \underline{\dot3\ 6\ \dot1}\ \underline{6\ \dot1}$$

$\overset{>}{\dot{6}}\,\overset{>}{3}$ (6 1 2̇ 3̇ | 5̇ 5̇ 3̇ 5̇ 2̇ i 6 5 | i 0 i 0) | 6̇ 1 2 3 5 3 2 1 | 6̣ 1 2 3 5 3 2 1 |

p

1 2 3 5 6 5 3 2 | 1 2 3 5 6 5 3 2 | 2 3 5 6 i 6 5 3 | 2 3 5 6 i 6 5 3 | 5 6 7 i 2̇ 3̇ 4̇ 5̇ |

mp ———————————— *mf* ————

6̇ 0 0 | 6̇ 5̇ 3̇ 2̇ 3̇ 3̇ | 5̇ 5̇ 3̇ 5̇ 2̇ i 6 5 | i 0) 2 3 5 6 | 3 6 6 6 1 1 | 6 3 2 3 3 3 |

(6̣ 6 i 6 i *mf*

转1=A（全按作2）

5 3 5 3 1 1 | 2 6 1 2 2 2 | 3 6 6 6 1 1 | 6 3 2 3 3 3 | 5 3 5 2 6 6 |

tr ～～～～～～～

1 0 1 2 3 5 | 6 — | 6 i | 2̇ i 6 5 i 6 5 3 | 6 5 3 2 5 3 2 1 | 6̣ — | 6̣ — |

mp ———— *f* ———————— *mp* —

(6̣ 5 3 2 | 5 3 2 1 |

6 5 6 1 2 3 5 | 6 5 3 2 5 3 2 1 | 3 2 1 6 2 1 6 5 | 3̣ — | 3̣ — | 3̣ 3̣ 5 6 5 6 1 |

f *p*

6̣ 0 0) (3 2 7̣ 6̣ | 2̣ 7̣ 6̣ 5̣ | 3̣ 0 0)

2 1 6 5 3 2 1 6 | 5 3 2 1 6 5 3 2 | i 6 5 3 2̇ i 6 5 | 3̇ — | 3̇ — |

tr ～～～～～～

3̇ 6 i 6 i | 6̇ 5 3 2 3̇ 3̇ |

201

21. 帕米尔的春天

李大同 编曲

22. 喜相逢

冯子存 曲

1= C 2/4 （G调笛全按作 2）

23. 春到湘江

1= A 2/4 （E调笛全按作 2）

稍自由

宁保生 曲

24. 我是一个兵

1= G 2/4（全按作 5）

【引子】节奏自由 似军号声

岳　仑 曲
胡结续 改编

笛

伴奏

快乐进行速度

【一】结实有力地

三吐

【二】爽朗 活泼地

【三】愉快 自豪地

25. 早晨

l= G 或 F 4/4 （D或C调笛全按作 2 ）

赵松庭 曲

【一】慢板♩=108 恬静、自由地

26. 土耳其进行曲

1= C 2/4 （全按作 **2**）

莫扎特 曲
易加义 移植

27. 霍拉舞曲

迪尼库 曲

1= A 2/4 （E调笛全按作 2̣）

快板

28. 鹧鸪飞

湖南民间乐曲
陆春龄 改编

1= F 4/4 （全按作 2）

【引子】